普通高等学校"十四五"规划数字媒体艺术与动画专业案例式系列教材

扫码看本书数字资源

二维动画短片创作

（第二版）

CREATION OF TWO-DIMENSIONAL
ANIMATION SHORT FILMS

主编 彭 立 濮方涛 张红园

华中科技大学出版社
http://press.hust.edu.cn
中国·武汉

内容提要

本书主要讲述了动画概述、二维动画短片创作的内容、二维动画短片创意的技巧、二维动画短片的表现形式、二维动画短片的美术风格、二维动画短片的制作流程、二维动画短片创作实例解析 7 个方面的内容，全方位阐述了二维动画的表现形式，并选用了一百多部当下的优秀动画短片进行解析，让读者在了解各种美术风格和表现技法的过程中提高艺术鉴赏力。本书图文并茂、深入浅出、内容丰富、行文流畅，适合作为普通高等院校艺术设计、建筑设计等专业课程的基础教材，同时也可以作为有关设计人员学习的辅导书。

图书在版编目 (CIP) 数据

二维动画短片创作 / 彭立，濮方涛，张红园主编 .—2 版 .—武汉：华中科技大学出版社，2024.1
ISBN 978-7-5680-9551-8

Ⅰ.①二… Ⅱ.①彭… ②濮… ③张… Ⅲ.①动画片 - 制作 - 高等学校 - 教材 Ⅳ.① J954

中国国家版本馆CIP数据核字(2024)第022036号

二维动画短片创作（第二版）

彭　立　濮方涛　张红园　主编

Erwei Donghua Duanpian Chuangzuo(Di-er ban)

策划编辑：金　紫
责任编辑：陈　骏　胡芷月
封面设计：原色设计
责任监印：朱　玢
出版发行：华中科技大学出版社（中国•武汉）　　电话：（027）81321913
　　　　　武汉市东湖新技术开发区华工科技园　　　邮编：430223
录　　排：华中科技大学惠友文印中心
印　　刷：湖北新华印务有限公司
开　　本：889mm×1194mm　1/16
印　　张：10
字　　数：208 千字
版　　次：2024 年 1 月第 2 版第 1 次印刷
定　　价：59.80 元

本书若有印装质量问题，请向出版社营销中心调换
全国免费服务热线：400-6679-118　竭诚为您服务
版权所有　侵权必究

第二版前言
Preface

　　二维动画是以绘画为基础的一门综合性的艺术，它集中了文学、绘画、音乐、表演、摄影等各种艺术元素，通过后期编辑、合成等一系列技术加工，最后制作出成品。大型的动画影片或多集电视动画片的制作，需由大量人力、物力的投入与团队合作才可能完成。而个人学习和小团队制作只有充分利用现代数字技术和独特的新形式，在创新思维的指导下另辟蹊径，才能做出独特风格的优秀动画作品。

　　本书从动画基础写起，在认识理解动画创意、制作的过程中，贯穿了很强的创新意识。不管是对经典的分析还是用创作实例来讲解流程，都强调创作理念与新技术的巧妙结合，力求在坚实的基础上创新，在创新思维的指导下不断实践，在新形式、新技术的实践中不断提高。

　　本书内容分为三个部分。第一部分由第一章至第五章组成，图文并茂地详细介绍了动画短片创作的内容和表现技法，选用了一百多部当下的优秀动画短片进行解析，让读者在了解各种美术风格和表现技法的过程中提高艺术鉴赏力，并树立创新意识。第二部分通过创作实例《手机魇》完整、详细地展现了二维动画的制作流程。第三部分是创作二维水墨动画《回乡偶书》的经验与总结，这一部分详细阐述了创作理念、创作方法和水墨动画的制作技巧，希望能起到抛砖引玉的作用。

　　现代动画的制作越来越依赖数字技术，书中介绍的制作过程大部分是在电脑里完成的。本书重点在于介绍理念和方法，制作过程中使用的软件并没有详细地讲解其操作过程，这方面的知识需要创作者在平时加强学习。

　　无论是正在学习动画创作的人，还是具有学习热情准备进入动画创作领域的人，我们都希望其在阅读本书后，能对二维动画有全面、系统的深入认识和理解，并在本书具体详细的指导下，利用传统的手绘方法或新数字制作技术，创作出优秀的动画作品。

<div style="text-align:right">

编　者

2024 年 1 月

</div>

资源配套说明
Instructions of Supporting Resources

目前，信息化时代教育事业的发展方向备受社会各方的关注。信息化时代背景下，云平台、大数据、互联网+……诸多技术与理念被借鉴于教育，协作式、探究式、社区式……各种教与学的模式不断出现，为教育注入新的活力，也为教育提供新的可能。

作为教育事业的重要参与者，我们特邀专业教师和相关专家共同探索契合新教学模式的立体化教材，对传统教材内容进行更新，并配套数字化拓展资源，以期帮助建构符合时代需求的智慧课堂。

本套普通高等学校"十四五"规划数字媒体艺术与动画专业案例式规划教材正在逐步配备如下数字教学资源，并根据教学需求不断完善。

- ➢ 教学视频：软件操作演示、课程重难点讲解等。
- ➢ 教学课件：基于教材并含丰富拓展内容的 PPT 课件。
- ➢ 图书素材：模型实例、图纸文件、效果图文件等。
- ➢ 参考答案：详细解析课后习题。
- ➢ 拓展题库：含多种题型。
- ➢ 拓展案例：含丰富拓展实例与多角度讲解。

数字资源使用方式：
扫描书中二维码观看教材数字资源。

目录
Contents

第一章　动画概述 /1
第一节　动画是什么 /1
第二节　进一步专业地理解动画 /3

第二章　二维动画短片创作的内容 /9
第一节　主题短片 /11
第二节　动作类短片 /19
第三节　抒情类短片 /21
第四节　商业（广告）片 /25
第五节　音乐MV /30
第六节　抽象短片 /34

第三章　二维动画短片创意的技巧 /39
第一节　引人注目的形式和内容 /39
第二节　简化的故事结构 /43
第三节　深入挖掘故事主题内涵 /47
第四节　寻找影片独特的情感和韵味 /47

第四章　二维动画短片的表现形式 /51
第一节　绘制形式 /51
第二节　边画边拍的形式 /60

第三节　数码创作的形式 /62

第五章　二维动画短片的美术风格 /67
第一节　写实风格 /67
第二节　漫画风格 /71
第三节　装饰风格 /74
第四节　写意风格 /78
第五节　抽象符号化风格 /79

第六章　二维动画短片的制作流程 /83
第一节　无纸二维动画常用工具 /84
第二节　二维动画制作流程前期 /88
第三节　二维动画制作流程中期 /102
第四节　二维动画制作流程后期 /110

第七章　二维动画短片创作实例解析 /115
第一节　水墨动画《回乡偶书》的剧本创作 /116
第二节　水墨动画《回乡偶书》的创意前期 /117
第三节　水墨动画《回乡偶书》的制作中期 /138
第四节　水墨动画《回乡偶书》的后期合成 /149

第一章 动画概述

扫码看本章视频资源

学习难度：★☆☆☆☆

重点概念：动画的概念、表现形式与内容

章节导读　将运动的过程拆开，用拍摄、扫描或数码生成的方法将其一帧帧地记录下来，然后下令"开始"，画面跑动起来，时间也流淌起来，就像玩着凝固与解冻时间的游戏……

第一节　动画是什么

这些平面的、本无生机的对象，经过记录和连续播放的过程出现在人们眼前，有的舞动双臂，有的喋喋不休，有的奔跑飞翔，有的眨眼，有的哭着、笑着……

生命悄然注入这些原本没有温度的对象里，于是它们才有了呼吸，有了感觉，有了故事，有了生命的感动……（图1-1～图1-4）。

Animate 的中文意思是使有生命、栩栩如生的动作。只有上帝才有赋予生命的权利，

图1-1 "她在哭"——《杀死比尔》里的少年女杀手

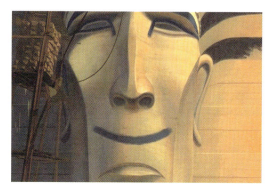
图1-2 "他在笑"——《埃及王子》里的法老头像

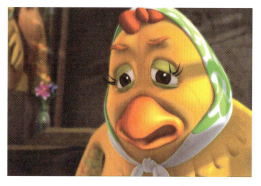
图1-3 "她也在哭"——《鸡场物语》里不会下蛋的母鸡

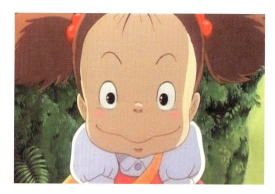
图1-4 "她笑的样子很特别"——《龙猫》里的美美

帧：影像动画中单位最小的单幅影像画面，相当于电影胶片上的每一格镜头。一帧就是一幅静止的画面，连续的帧形成动画，如电视图像等。

所以说"做动画的人像上帝一样在创造世界"。

动画世界是艺术领域里最宽广的世界，具有无限驰骋的想象空间，包涵了许多美好、有趣、虚幻或真实的事物，具有感染力和震撼力。在动画的空间里，时光轻易地倒流，物态自由地变形，艺术家的灵感可以自由发挥，他们创造的动画世界让人沉浸其中。

动画是时间的艺术，每幅画面、每一格（帧）本身不具有任何意义，只有将时间长短不等的镜头有目的地排列在一起，才能构成动画。如图1-5为《龙猫》里的美美爬上龙猫毛茸茸的肚子，调皮的样子很可爱。单帧看没有什么特别，连续播放时，虽然很夸张，但美美学龙猫打哈欠的样子像极了。

那么，动画到底是什么呢？众多的解释让人们眼花缭乱，用很专业的术语来定义的话，可以这样描述：动画是通过连续播放一系列画面，给视觉造成连续变化的图画。

"动"是指画面中各种形象的变化和运动，"画"是指构成动画的每一张画面，动画

图1-5 《龙猫》里的美美

小贴士

国际动画协会

国际动画协会ASIFA，1960年成立于法国安纳西，是目前最重要的专业动画协会，世界各地下设30多个分会。是安纳西国际动画影展、广岛动画影展等国际顶级动画影展的赞助方。它在1980年的萨格勒布动画节上，正式为"动画"下了一个定义：动画艺术是指以实景记录之外的各种方法创造运动的影像。换句话说，动画是"画出来的动"，关键不在于画的来源，而在于动的来源。如果这种"动"是记录了现实中发生过的运动，那它就是电影。如果这种动在现实中不曾存在，那它就是动画。

片就是将这一张张静止的画面转换成连续活动的影片。

国际动画协会对动画的定义：动画艺术是指除真实动作或方法外，使用各种技术创作活动影像，亦即是以人工的方式创造动态影像。

"动画片"是以图画表现人物形象、戏剧情节和作者构思的影片。它采用"逐格摄影"的方法，将一系列只有细微变化而动作连续的画面拍摄在胶片上（电视动画片则摄录在磁带上，如今影像开始以数码的方式进行记录），然后以每秒24格或25格的速度放映出来，以获得形象活动连续自如的艺术效果。

它的基本原理与电影、电视一样，都是视觉原理。医学已证明，人类具有"视觉暂留"的特性，就是说人的眼睛看到一幅画或一个物体后，在1/24秒内不会消失。利用这一原理，在一幅画还没有消失前播放出下一幅画，就会给人造成一种流畅的视觉变化效果。因此，电影采用了每秒24幅画面的速度拍摄播放，电视采用了每秒25幅（PAL制）或每秒30幅（NSTC制）画面的速度拍摄播放。

第二节 进一步专业地理解动画

动画技术较规范的定义是用逐格制作工艺和逐帧拍摄对象并连续播放而形成运动的影像的技术。具体方法是通过对事物运动过程和形态的分解，画出一系列运动过程的不同瞬间动作，然后逐张描绘。在专用的动画拍摄台上，定位放置绘制好的动画稿，在其正上方架着镜头朝下的逐格摄影机，对动画稿进行逐一的拍摄（见图1-6）。现在，拍摄的过程被扫描所替代，即绘制好的画稿通过扫描仪输入电脑，进行后继的工艺，如上色、合成等。

图1-6 拍摄的猎犬奔走的连续帧

动画有严格的操作方法和技术分工，它的综合工艺特征使得每一个单独的工作环节都不能产生完整的作品，只有集合所有人的智慧与劳动成果才能形成一部完整的动画片。本文将在第二章详细讲解制作流程，帮助读者进一步认识动画制作。

"画"的特质让动画片呈现出与真人影视剧完全不同的视觉效果。动画片和以真实生命体为拍摄对象的影视剧最大的区别是视觉形象，即动画摄影机的拍摄对象是造型艺术作品，无论是平面的绘画或是立体的木偶，都是艺术家按照美术规律设计制作的形象。

> **小贴士**
>
> 大部分人认为动画（Animation）和电影（Movie）的区别在于动画是画出来的，电影是拍出来的，以下列举两个反例：《鬼妈妈》是一部用胶片拍摄木偶的定格动画，全片没有一个画出来的画面；然而，《阿凡达》有一半以上的镜头没有使用胶片，而是利用计算机图形学绘制的场景，但是人们不会觉得自己在看动画。

从早期的动画（简单线条勾画的形象）、活动的漫画故事，到气势宏大的剧情动画电影；从以艺术探索为目标的实验式短片到用于商业娱乐的影视广告动画、节目包装动画，都与各种艺术流派、美术风格息息相关。美的视觉印象在动画空间里发挥得更加淋漓尽致，如梦如幻（图1-7～图1-14）。

图 1-7 《好奇心》

图 1-8 《蜡笔小新》

图 1-9 《特急状态》

图 1-10 《牧笛》

图 1-11 《埃及王子》

图 1-12 《花木兰》

图 1-13 《黄色潜水艇》

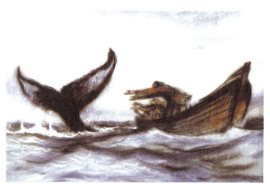

图 1-14 《大河》

思考与练习

1. 简述动画的定义。

2. 谈谈你对动画的理解。

3. 动画与电影的区别是什么?

4. 动画片的表现形式非常丰富,你喜欢哪几种? 列举自己喜欢的动画片,分析它们的表现形式。

5. 收集相关动画片,进行欣赏和评析。

6. 绘制一个简单动作的连续帧。

7. 临摹一个复杂动作的连续帧。

第二章 二维动画短片创作的内容

扫码看本章视频资源

学习难度：★★☆☆☆

重点概念：主要类别、主题和内容

章节导读　动画片的表现内容包罗万象——讲故事的、抒情的、调侃的、讽刺的、歌颂的……不同国家、民族的动画创作者用动画这种艺术形式表达着对世界、对人生的看法与感慨。

鉴于学习的要求和实际操作的可能性，本书主要讨论二维动画短片的表现内容和形式。

动画短片是指长度在30分钟之内的单集动画片。各大动画节上的短片作品、动画MTV、动画广告以及网络上的个人制作的动画小作品，都可以划入短片范畴。

动画短片大多是艺术短片。和商业动画不同，艺术短片是创作者个性化的创作作品。受众以成年人为主。本文讨论的动画短片主要是指有情节的短剧，也就是有人物、有故事的动画短片。在艺术短片的剧本中更多的是灵感和创意，是个性的发挥和创造。

随着时代发展，动画已经进入了"自媒体时代"，即创作者用动画的手法来表达自我、

讲述自己的故事。在讲述内容上，除了保持动画原有的充满幻想、神奇的情节以外，创作者将更多的思考融入作品中来，比如关于社会的变迁、人物的生存境遇、社会边缘人的生存态势、对政治问题的反思等问题，通过不同的视角、讲述方式呈现给观众。

《低头人生》这部短片讽刺和警示了当今普遍的令人担忧的社会现象（见图2-1）。

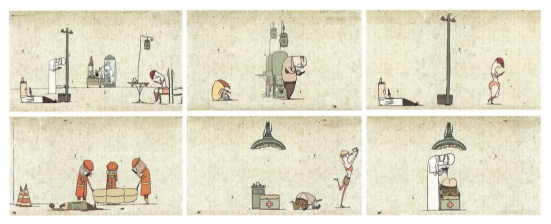

图2-1 《低头人生》

《The face》讲述了一个在光怪陆离的现代化都市，人们被各种欲望扭曲、变形的过程。人们带着各式面具出没于东方情调的破落街头，他们满面笑容，看似秩序守法，可一旦跌破临界点，笑脸面具迅速反转，愤怒的面孔宣泄着对世界和他人的不满，他们互相殴打，开枪杀戮，荼毒无辜的生命。在城市的一角，一个男孩引起暴徒们的注意，无论他怎么变换，脸上的表情只有错愕懵懂，看不出半点的喜悦和愤怒，他成了所有人攻击的对象。（见图2-2）

《第42号交响乐》Symphony No.42 这部短片采用了非常规的叙事方式，通过47个场景呈现出一个暗黑色调的主观世界。清爽的画风、柔和的色调、荒诞派戏剧性的超现实主义将人与自然的冲突、工业文明与环境保护的矛盾上升到"存在"的哲学层面（见图2-3）。

对于专业的动画创作者来说，短片创作是动画创作的一个重要环节。由于动画短片的篇幅小，在形式上有很大的自由度，不像主流商业动画片对表现形式有细致的规范，动画

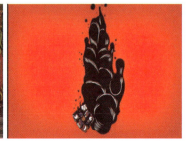

图2-2 《我在伊朗长大》

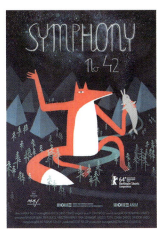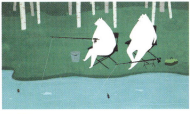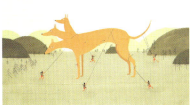

图 2-3 《第 42 号交响乐》(Symphony No.42)

短片给了创作者更广阔的发挥空间。从实际操作上看，短片从头到尾由创作者独立完成，为创作者提供了一个完整的表达机会。

短片的创作形式多样，内容广泛，讲究个性化，强调表达自我。短片的时间长短决定了剧本构思方式的不同。如 1~3 分钟的极短片，结构上被简化，由制造悬念、情节突转两部分组成；3 分钟以上、20 分钟以下的短片可以讲一个起承转合的完整故事；20 分钟以上的短片，剧本结构方式比较像长篇动画，故事情节会出现几起几落。有些短片除主线情节以外，还用副线情节以丰富故事内容。

本书将二维动画短片的创作内容分为以下几类，以便创作者参考借鉴。

第一节 主题短片

主题类型为围绕一个明确主题讲述一个故事或阐释一个道理。

1. 哲理性主题

主题小品在讲述故事的过程中会出现一个转折，得出一个结论，告诉观众蕴涵在故事里的道理，通常用幽默诙谐的方式来说明深刻的人生哲理。

《三个和尚》是一部具有强烈中国民族特色的优秀动画短片。民谚中有"一个和尚担水吃，两个和尚抬水吃，三个和尚没水吃"的说法，这是一个充满哲理又非常有现实意义的题材。本片的精彩之处在于没有完全照搬谚语的内容，并非只停留在讲道理的层面上，而是设计了一个关键性的转折，让三个和尚意识到齐心协力的重要性，从而推动故事情节的发展，并让思想得以升华，使短片具有十分积极的意义（见图 2-4）。

萨格勒布是自由、原创、发明的动画学派。他们创作的许多短片充满哲理而又耐人寻味。

其代表人物是杜桑·乌克弟奇。他从制作第一部动画片起就开始为动画电影寻找自我

图 2-4 《三个和尚》

> 有限动画(Limited animation)也称为限制性动画。这是一种有别于全动画的动画制作和表现形式。这种类型的动画较少追求细节和大量准确真实的动作。画风简洁平实，强调关键的动作，通常会配上一些特殊的音效来加强效果。

表达的方式。乌克弟奇的个人风格是用简洁到无的背景、只有色彩和线条组合的符号，来讲述看似荒诞却充满哲理而耐人寻味的故事。20 世纪 50 年代初期，南斯拉夫动画制作业材料奇缺，尤其是胶片，这使得萨格勒布的动画家们被迫发明一种称为"有限动画"的方法，有的动画片甚至只用八张胶片就完成了。这种限制竟成就了萨格勒布动画学派特有的艺术风格，他们不再像迪士尼动画片那样依赖纯熟的动作，而是以简洁的画面语言和非凡的音响效果传递丰富的内涵。

唐·赫兹菲尔德，美国动画导演。创作了许多动画短片，包括《一切安好》（Everything Will Be OK）和获奥斯卡奖提名的《拒绝》（Rejected）。他的动画短片获得 150 个奖项，并在世界各地播出。三十岁之前，他已经举办了数个职业生涯回顾展。他是在"100 个重要动画导演"中被命名为"他们拍摄的图片，他们不要"的最年轻的导演。2010 年，在他 33 岁时，获得旧金山国际电影节的"视觉暂留"终身成就奖。2012 年，被动画产业和历史调查评为"100 名最具影响力的动画人物"第 16 位。

在独立动画领域，唐·赫兹菲尔德的名气是前所未有的，他的影片经常被流行文化引用和借鉴。2009 年圣丹斯电影节就曾指出，"如果影迷认为短片作为特型影片不会引起同类的广告宣传和影迷群，他们显然没有听说过唐·赫兹菲尔德。"

2005 年，他完成了短片《生命的意义》（The Meaning of Life），不再搞笑，而是用坠落的身体、复读台词的人群、外星的物种和更多无法用言语描述的场面阐述该片片名。这也成为他表意最抽象的影片。

《生命的意义》在浩瀚的宇宙中，地球宛如沧海一粟。在无尽的历史长河中，人类个体的生命犹如同稍纵即逝的火星。但即便生命如此短暂，自私、愤怒、欢乐、嫉妒、喜悦、忧虑、悲伤、恐惧等情感仍左右着人类的行为举止，他们就像生活的奴隶，每天为同样的事情所奴役驱使，而忽略了生命真正的意义。即使在经过几千几万年的进化，这一情况也不会改变……（见图 2-5）

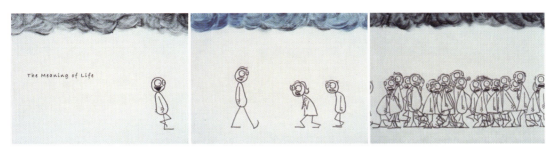

图 2-5 《生命的意义》（The Meaning of Life）

> **全动画与有限动画**
>
> 全动画没有省略动作，而是真实完整地还原了人物的动作和其他运动细节。有限动画则是尽可能地对人物演技进行简化，把本该具有的动作或者细节进行省略或限制。细节动作上，有限动画人物说话、哭泣时只有嘴巴在动，身体静止。全动画则将其完整真实的细节进行了还原，人物说话时不仅嘴巴在动，脸颊也在动，脸颊旁头发随之在动。整体动作上，有限动画人物运动比较僵硬，缺少平滑和真实感。全动画较平滑流畅，自然生动，动作信息丰富。群体动作上，有限动画只表现主体，其他的背景人物大多数静止，全动画里，背景人物大多有生动丰富的动作。所以全动画与有限动画的区别不在于帧数，而是动作的完整与省略。

萨格勒布另一位代表人物是波尔多·杜弗尼克维奇，他创作的《好奇心》讲的是主人公在公园的长椅上休息，身边放着一个袋子。路过的人（牧师、军人、小孩、老人、女人、男人……）都想知道里面有什么，这部短片将人类的好奇心演绎成可笑滑稽的片段（见图2-6）。

《画框中的男人》《孤岛》是俄罗斯动画片。从传统民间故事到讽刺现实的动画作品，无不显得睿智而生动。

自由，湮灭在人类自己的桎梏中，《画框中的男人》讲述了一个用画框和活页组成的社会，每个人的世界仅存在于他头像所在的画框里，《画框中的男人》传达出深刻的社会内涵（见图2-7）。

俄罗斯人生活在一个人为的格子里，却把思想放飞到了没有边际的天空，没有拯救者，只有一个民族的自我释放与俄罗斯人在一个孤岛上的冷静思考（见图2-8）。

2. 寓意性主题

寓意性主题通常选用民间流传下来的寓言、成语故事。

图 2-6 《好奇心》

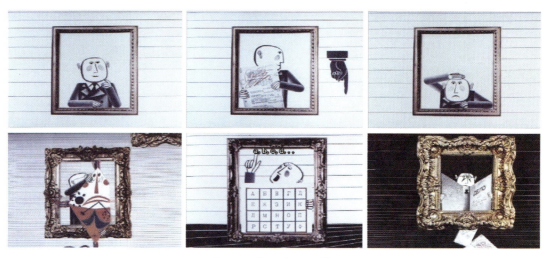

图 2-7 《画框中的男人》

图 2-8 《孤岛》

"鹬蚌相争，渔翁得利"是中国古老的成语故事，《鹬蚌相争》用中国传统的水墨与剪纸形式将这个古老的故事演绎得淋漓而犀利，画面恬淡悠远，情节张弛有度（见图2-9）。

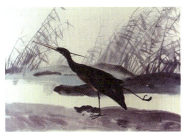

图 2-9 《鹬蚌相争》

Blind Vaysha 是一部版画风格的动画短片，改编自保加利亚传说，讲述了一个现代的寓言故事——"我们看不清的，永远是眼下的生活。"

女孩韦莎生来就拥有异于常人的双眼，她的左眼只能看到过去，右眼只能看到未来，而当下的现实成了她的盲点。韦莎如同盲人，只能看着村庄每个人、每一件事物的过去与未来。一边是熟悉、安全的过去，一边是未知、令人恐惧的未来，她的双眼无法调和两者间的矛盾。她每天看到的是破晓黎明和落日黄昏，唯独没有艳阳高照。左眼是无尽的深渊与空虚，像是创世之前的状况；右眼是繁华后的废墟与灾难，像是末日到来的景象，如图2-10所示。

图 2-10 *Blind Vaysha*

3. 叙事性主题

叙事类型的动画片无论是文学性的叙事，还是戏剧性的叙事，或采用纪实性的叙事方式，由于多种文化的渗透，让影片更有细品之处。

（1）一天的故事

《山间农庄》表现了一个新的世界、新的逻辑，讲述的是人与自然、城里人与乡村人的故事。造型独特有趣，角色的行为方式自成一套体系，很写意。这部短片用几分钟讲述了山间农户一整天的生活，视觉效果十分流畅幽默（见图2-11）。

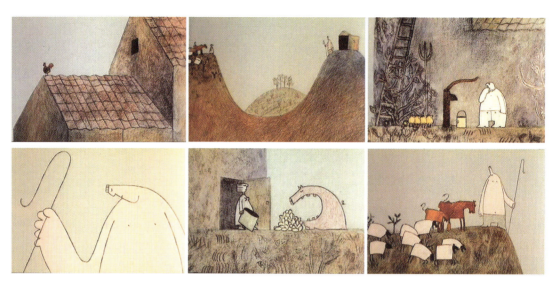

图 2-11 《山间农庄》

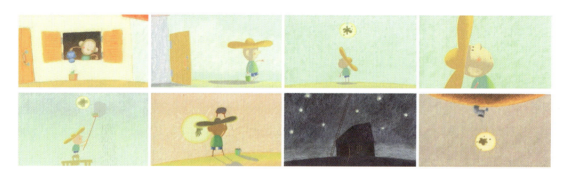

图 2-12 《非常小王子》

（2）另外一天的故事

Folimage 动画工作室的作品《非常小王子》（见图 2-12），太阳上面的那块脏东西是什么？它怎么来的？昨天不是已经擦干净了吗？小男孩不得不用一整天的时间，又把太阳擦得又亮又干净。可是，太阳落山了……这是用儿童画的表现方法制作的一部有趣短片，表现出稚嫩的童心和超凡的想象。

（3）特殊一天的故事

《破晓之时》(When the Day Breaks) 讲的是母猪 Ruby 在某一天发生的事。Ruby 是个乐天派，每天清晨去购物。这天她在超市门口撞见了严肃的公鸡先生，不小心撞翻了公鸡先生刚买的柠檬。更不巧的是，Ruby 很快又目睹了公鸡先生被车撞翻。虽然公鸡先生只是陌生人，Ruby 却受到了打击，她紧张地跑回家，内心充满了不安。这部短片平静地叙述了一个偶然事件，实质上清晰地揭示出人与人之间千丝万缕、不可分割的联系。芸芸众生，白驹过隙，每个人都只是小小的一分子。

《破晓之时》是一部很细腻的作品，创作者在影印的图上以铅笔作画，创造出一种平面印刷的怀旧感和旧新闻片闪烁的效果，这部 10 分钟的动画前后花了 4 年时间才完成（见图 2-13）。

图 2-13 《破晓之时》

（4）一生的故事

意大利动画大师布鲁诺·伯茨多创作了很多短片，大多数是政治和讽刺小品。《阿尔发·奥买加》讲述了一个男人浓缩在几分钟里的一生。阿尔发·奥买加不是一个特别的个体，而是一个具有象征意义的代表，发生在他身上的一切，可以说在其他人身上都发生过，大多数人都可以从他身上看到自己的影子。创作者在叙事过程中，更多地加入了寓意和象征，具有很强的讽刺意味（见图 2-14）。

（5）另外一个"一生的故事"

《美丽人生》用儿童画似的手法描绘了一个人美丽的一生，从出生、成长、恋爱、结婚、生子、孩子长大、和爱人一起变老、老伴离世……在短短几分钟里，《美丽人生》浓缩了一个人一生的几十年。整个故事充满温情，与质朴的绘画风格十分的协调，叙述着看似平平淡淡却是隽永美好的一生，如图 2-15 所示。

（6）一个男人的故事

Folimage 动画工作室的动画作品《我》（moi）具有独特的艺术魅力，动作设计也采用了变形风格。《我》讲述了一个自私男人的故事，袒露出他真实的内心世界。这个自私的男人只是花心吗？他不只花心，而且还非常自私。莫迪里阿尼的绘画风格为这出黑色

图 2-14 《阿尔发·奥买加》

图 2-15　《美丽人生》

图 2-16　《我》（moi）

戏剧平添了无穷的艺术魅力（见图 2-16）。

（7）爱情故事

《纸人》采用典型的卡通人物风格，这种黑白效果具有浓浓的怀旧色彩。在一次上班途中，男、女主人公无意间偶遇了只有在动画中才会出现的剧情，优美的配乐与起伏的剧情相得益彰。动作的细节处理也为短片增添了许多趣味，《纸人》是一部让人看过之后会留下深刻印象的短片（见图 2-17）。

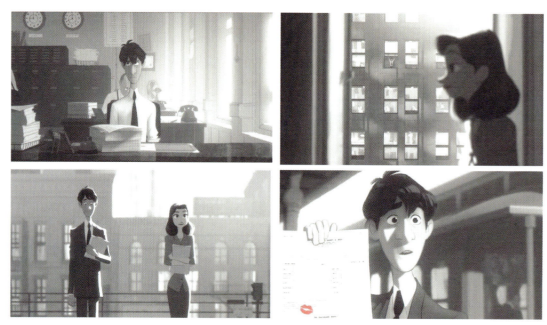

图 2-17　《纸人》

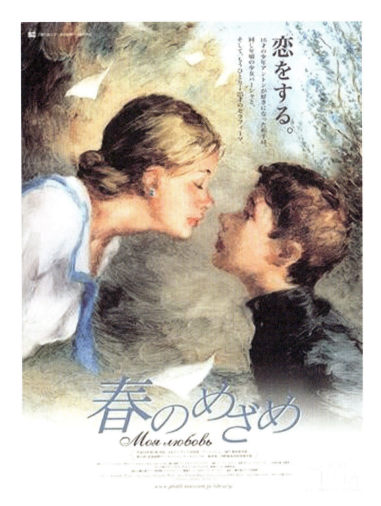

图 2-18 《春之觉醒》

（8）初恋故事

《春之觉醒》改编自俄国文学家伊万·什梅廖夫的短篇小说。故事发生在 19 世纪末俄国的一座小镇上，主角是一个憧憬屠格涅夫小说《初恋》的 16 岁少年 Anton，他疯狂迷恋着住在隔壁的那个神秘、美丽的女人，而他家的女佣却暗恋他。女佣的爱过于平凡，少年更痴迷于追求那个存在于他幻想中的"女神"，然而，当"女神"的面纱彻底揭开，失望之极的少年大病一场，初恋就这样随风而去。

《春之觉醒》是苏联动画艺术家亚历山大·彼德洛夫继《老人与海》（*The Old Man and the Sea*）之后创作的又一部油画形式的动画作品，在现实与想象之间，舒缓飘逸的风格别有一番韵味，如图 2-18 所示。

第二节　动作类短片

动作类小品不以讲故事、讲道理为主，没有强烈的主题，亦无完整的故事，而是强调动作细节，给观众轻松愉快或畅快淋漓的视觉感受。

《猫和老鼠》中的汤姆和杰瑞是一对天生的喜剧冤家，它们无休止地互相戏弄与追逐让全世界的人们都忘记了生活的烦恼，如图2-19所示，汤姆和杰瑞都遇上了麻烦，画面诙谐幽默。

动画短片《西绪福斯》（Sisyphus）采用了简洁的黑白线条和块面、流畅的角色动作。西绪福斯是希腊神话中的人物，他是科林斯的建立者和国王，他甚至一度绑架了死神，让世间没有了死亡。最后，西绪福斯触犯了众神，诸神为了惩罚西绪福斯，便要求他把一块巨石推上山顶，而由于那巨石太重了，每次他还未将巨石推上山顶，巨石就又滚下山去，于是他就不断重复、永无止境地做这件事。诸神认为再也没有比这种无效无望的劳动更为严厉的惩罚了，西绪福斯的生命就在这样不断重复的劳作中慢慢消耗殆尽，如图2-20所示。

动画短片《Thought of You》表达出让爱随着思念起舞之意，寥寥数笔，传情达意（见图2-21）。

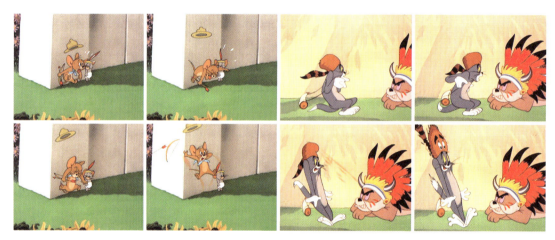

图2-19 《猫和老鼠》

图2-20 《西绪福斯》（Sisyphus）

图2-21 《Thought of You》

第三节 抒情类短片

抒情类短片指的是抒发人们丰富而复杂的情感、表达内心的寄托与渴望，从而体现一种心理状态的动画短片，它在视觉上给人以唯美超然的意境，情感的表达自然流畅。

1. 音乐式短片

音乐式短片将音乐的韵律与节奏以及蕴涵在音乐中的情感用动画的形式将其视觉化。如《天鹅》动画短片利用沙粒的细腻与流动的特性，描绘天鹅美丽的动态变化，传达对圣桑的名曲《天鹅之死》凄美而婉转回肠的音乐感受，音乐与画面结合得浑然一体，名曲的缠绵优雅和天鹅的神秘莫测，让人有如梦如幻的视觉体验，如图 2-22 所示。《萨蒂迷狂》是南斯拉夫动画导演 Zdenko Gasparovic 于 1978 年导演的作品，当年获扎格勒布世界动画影展大奖。全片采用法国音乐人萨蒂的钢琴作品串联而成（见图 2-23）。

2. 诗歌式短片

诗歌式短片用写意的表现形式来抒发诗情。如水墨动画《山水情》用高超的动画技巧将写意山水与古琴曲这两种中国古典艺术最高水平的代表完美结合，表达了人与自然融合的喜悦与感激之情。浓墨淡彩化不开心中的情，流动的山水送不到思念的意，水墨天成的诗意，无需用太多的文字去描述，感动人内心的诗情画意已抒发得淋漓尽致，如图 2-24 所示。

短片合集《黄色长颈鹿》改编自世界优秀的儿童诗，使用了朴拙的儿童画手法、艳丽明亮的色调、缓慢的镜头，配合着轻柔甜美的声音，展现出一片纯净、唯美、恬静的儿童诗意世界，如图 2-25 所示。

图 2-22 《天鹅》

图 2-23 《萨蒂迷狂》

图 2-24 《山水情》

图 2-25 《黄色长颈鹿》

"中国唱诗班"推出了系列中国风动画短片,画面唯美,制作精良,选用古典文学中耳熟能详的诗篇进行改编,拓展出生动的故事和人物,还原时代背景,展现风土人情,影片清新婉约的风格打动人心。

短片《相思》改编自诗歌"红豆生南国,春来发几枝。劝君多采撷,此物最相思"。故事以寄寓相思情的"红豆"为线索,引出了出身名门贵族的六娘和寒门学子初桐从小情投意合却无法厮守的故事。短片在画面意境创造上极具中国特色——用色清淡雅致,与故事背景相得益彰,辅以细腻的人物刻画和贴合的音乐,为美好却注定悲剧的爱情增添了一份余韵颇长的古典气息,如图 2-26 所示。

诗意是中国美学的特有观念,它追求以"诗意"的语言风格构建富含深刻寓意的叙事,寻找直指灵魂深处的主题,刻画至情意境,它通过对客观世界的主观情感表现,以"留白"融"实"引发观者的想象,从而形成"虚",虚实结合产生诗化意境。

诗意动画《寂雪孤飞》的导演叶佑天说:"'寒鸦'之我是在孤寂的环境下终做出艰难的抉择,离群而孤寂远飞,为实现梦想的内心独白而已。"如图 2-27 所示。

3. 散文式短片

短片中没有明显的戏剧冲突,采用片断的、离散的、意识流式的散文式的描述方式,作者通常试图在有限的时间内表达丰富的情感和个性化的思想。

图 2-26 《相思》

图 2-27 《寂雪孤飞》

获得 2007 年奥斯卡最佳动画短片奖的《丹麦诗人》，就是用散文的方式描写了一个叫卡斯帕的年轻诗人为了寻找灵感决定去挪威旅行的故事。在路上他爱上了一位年轻的姑娘，最后却发现她已经和别人订婚了。但是在经历了一些波折后，他们终于在一起了。该短片充满了对人生偶然性的描述，如图 2-28 所示。

短片《父与女》用插图式的艺术风格、素雅的色调，讲述了一段真挚而深沉的情感经历，将一对父女永恒的爱定格在画面里。只有岁月，才能铭刻出爱的深度；只有大地，知道心底藏有一道无法抹去的伤痕。

一个温暖的秋日傍晚，父亲带着女儿一起骑单车，他们穿过林间小路，经过草地，骑上高坡，来到湖边。父亲抱抱女儿，登上了小船。女儿在湖边静静地等待父亲，等到船在视线里变得模糊，等到太阳就要落山。父亲迟迟不归，女儿一个人骑着小小的脚踏车回去了。从那以后女儿每天都来湖边等候，日复一日，风雨无阻。多年过去，小女孩为人妇，为人母，转眼老去。已然老去的她依旧每天来到湖边，直到湖水干涸，化为草原。她来到沉睡在湖底的小船边，躺在小船里，就像躺在父亲暖暖的臂弯里，如图 2-29 所示。

图 2-28 《丹麦诗人》

图 2-29 《父与女》

动画短片《二○○三年一月十五日 雪》是一篇视觉日记，散文诗般地记录了即将毕业的两名女大学生去学校还钥匙，路上所思所想，感叹时光流逝，怀念大学时光，内心独白丰富了画面的内涵和情感，是一部清新靓丽的短片，如图 2-30 所示。

图 2-30　《二〇〇三年一月十五日 雪》

第四节　商业（广告）片

商业（广告）片主要指为影视广告、影视片头、影视栏目包装等制作赋以强烈时尚文化特征的动画片。现在大量的电影中插入几分钟的动画，如《杀死比尔》《罗拉快跑》《长腿叔叔》等，这是一种流行趋势，反映出现代元素的融合和多样化，满足各类受众的不同视觉和心理需求，极大丰富了视听效果。

如德国影片《罗拉快跑》片头 2 分钟动画，这部动画片段出自年轻的动画师基尔·阿卡伯兹之手，将人类在时空中奔跑、被时空吞噬的抽象命题表现得形象而生动。在快节奏的音乐和轰鸣的音响声中，卡通的罗拉（红色头发、蓝色背心、绿色裤子）在充满牙齿和怪兽的时间隧道里奔跑。节奏和速度不断加快，牙齿开始旋转，罗拉也开始旋转，它们越转越快，最后，罗拉被时空隧道吞噬，进入茫茫的黑洞，如图 2-31 所示。

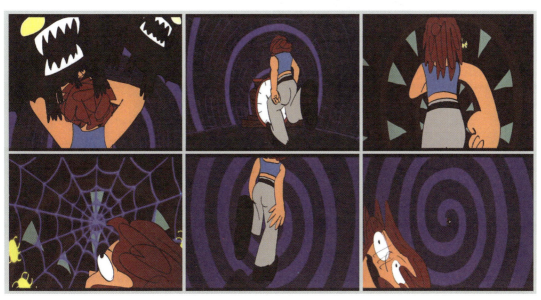

图 2-31　《罗拉快跑》

昆汀·塔伦蒂诺创作的影片《杀死比尔》，长达8分钟的动画效果让人惊叹。这段动画由《攻壳机动队》制作班底完成，可谓阵容强大。

作为严肃意义上的"暴力美学"，它所呈现的是画面和影像的形式美和造型美，甚至只是构图的精致和玲珑。在营造这种视觉印象和听觉印象的过程中，可以将因暴力而起的道德判断与评价隐藏或弱化，或者移交到观众的手中。昆汀·塔伦蒂诺的《杀死比尔》却尽展血淋淋的画面——此时的暴力与美学无关，与诗意无关，如图2-32所示。

你还相信爱情吗？韩国电影《长腿叔叔》讲述了英美和俊浩的爱情以及英美偶然发现的邮件里的悲伤爱情故事。片头几分钟的动画将英美的成长历程叙述出来，为影片铺垫了清新、唯美的基调，画面柔和的紫灰色调，给人一种凄美又温暖的印象，与这个纯真、悲惨的爱情故事融为一体，如图2-33所示。

图2-32 《杀死比尔》

图2-33 《长腿叔叔》

"小时候妈妈用桃花汁染在我的小小指甲上,并告诉我如果下第一场雪的时候这个颜色还没有褪下去,就会获得初恋。在还不知道什么是初恋的时候开始,对初恋有了一种期待。在我幼小的世界里,爸爸和妈妈的疼爱以及对懵懂无知的初恋的期待就是我生活的全部。但是没过多久这个世界就消失了,只剩下了我一个人。虽然艰辛地度过每一天,但是一直有个人在我的周围注视我、关心我,所以我很幸福。"

电影《神探蒲松龄》中水墨影视片花,燕赤霞自诉了自己的前史,由插画师张渔绘制。张渔习惯用很浓重的色彩去碰撞,隐约间透出宗教感、敦煌重彩式的强烈风格,似佛非佛,似仙非仙,似妖非妖。如图2-34所示。

《知否,知否,应是绿肥红瘦》的水墨影视片头由插画师张渔绘制。在这幅唯美恬淡的水墨画卷里,红色飘散的花瓣、陡峭险峻的山峰、呼啸的江河共同构成了宏大的背景,天籁一般的笛声合乎时宜地随着画面起起伏伏,临末了,一株幽兰绽放在人们面前,就像剧中女主跌宕起伏人生的隐喻。水墨浓淡相宜,寥寥数笔却意境悠远。如图2-35所示。

图 2-34 《神探蒲松龄》片花

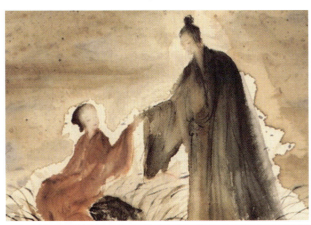
 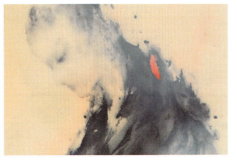

图 2-35 《知否,知否,应是绿肥红瘦》片花

《雄狮少年》水墨片头，画风粗犷写意，动作酣畅淋漓，令人耳目一新。如图2-36所示。

影视动画广告是指为了满足某种特定人群的需要，在一定的媒介上，通过运用动画的形式，广泛而公开地向公众传递信息的一种宣传手段。

影视动画广告在生动性、夸张性、戏剧性、观赏性、表现力、时尚性等方面有强烈突出的艺术表现力。

《可口可乐》2019超级碗动画广告，高超的二维手绘效果，依靠流畅的图形变化省略镜头剪辑。一镜到底、大运动转场，通常用于炫酷、快节奏影片中。如图2-37所示。

图2-36 《雄狮少年》片头

图2-37 《可口可乐》动画广告

日本《三得利饮料》广告与流行音乐歌手进行音乐合作，用清新亮丽的插画动画风格和真人演绎结合的表现手法吸引年轻消费者。插画风格的动画，根据不同口味的产品配色设计出符合年轻人审美的画面与生活场景相结合，瞬间抓住年轻受众的眼球，产生强烈的购买欲。如图 2-38 所示。

《俄勒冈州》旅游广告的美术风格致敬动画大师宫崎骏。这一宣传广告目的是邀请全球的朋友们来此地体验快乐的旅程。当人们被现代生活所困扰时，来俄勒冈州如仙境般的奇幻之境中寻找答案吧！无论是在沙滩上、沙漠里，还是在森林的树冠下，到此地来放松吧，重新与大自然建立联系！广告以二维动画的方式来呈现旅游地的无限美好。如图 2-39 所示。

图 2-38　《三得利饮料》广告

图 2-39 《俄勒冈州》旅游广告

第五节 音乐MV

从迪士尼1940年推出《幻想曲》动画短片集以来，许多创作者以古典音乐为创作灵感，涌现出了大量优秀的音乐题材动画短片。在主题音乐的背景下，动画师们天马行空的想象力得以淋漓尽致地发挥。音乐题材的动画短片表现内容包罗万象，表现形式独具特色，风格迥异，为音乐爱好者提供了一场视听盛宴。现代影视作品中，MV以动画的形式表现音乐内容，这已经是不可阻挡的流行趋势了。

意大利动画巨匠布鲁诺·伯茨多用拉威尔的《波莱罗舞曲》创作的动画作品，描述从一只可乐瓶子开始的生物进化史，构思大胆而极富讽刺意味。拉威尔（1875—1937），法国著名的作曲家，印象派作曲家的杰出代表之一。《波莱罗舞曲》是拉威尔创作的最后一部交响乐曲，作者在自传中写道："这是一首慢速度舞曲，它的旋律、和声与节奏始终如一，且用小鼓节奏接连不断地给以强调。一个核心因素的多样变化促成了管弦乐队的渐强。"拉威尔的《波莱罗舞曲》如同一颗种子，慢慢地长出根须，深深扎根于乐队的泥土之中，不断从中汲取水分养料，冒出新的枝叶，茁壮成长。令人惊奇不已的是，尽管这部作品主题单一，节奏统一，全无戏剧冲突和强烈对比，音乐似乎有一股难以抗拒的魅力，使人们聚在它的周围，和它一起呼吸、舞动，如图2-40所示。

《小巫师》又叫《魔法师的弟子》，是法国作曲家杜卡的代表作之一，该作品创作于1897年。这首乐曲是以歌德的同名叙事诗为题材，将有趣的故事创作成了一首生机勃勃、

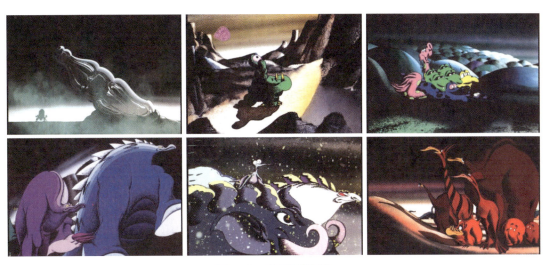

图 2-40 《波莱罗舞曲》

意趣盎然的管弦乐作品。这首《小巫师》收在《幻想曲 1940》中，在 20 世纪 60 年代被迪士尼改编成动画片。

《小巫师》描写了这样一个故事：一位魔法师有一把扫帚，他只要念咒语，扫帚就能干各种事情。一天，魔法师不在，他的徒弟小巫师偷懒不想挑水，就念起了咒语，命令扫帚去取水。扫帚果然行动起来，渐渐地，水缸里的水满了，可是小巫师睡着了。扫帚继续挑水，水越来越多，在整个屋子里泛滥。这时，小巫师睡醒了，他看见屋里已成水塘，想赶快让扫帚停下来。可是，他忘记了扫帚停止工作的咒语，他一急，就用斧子劈开了扫帚，但被劈开的扫帚变成更多的新扫帚，它们继续挑水。幸好魔法师回来了，念起咒语立即结束了这场灾难，如图 2-41 所示。

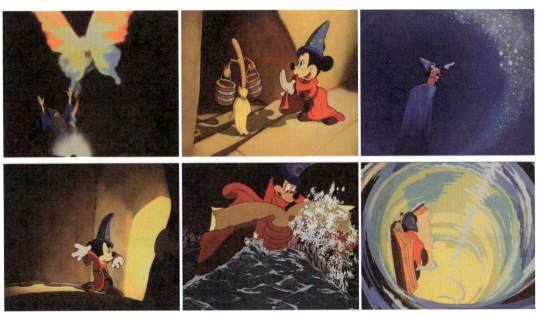

图 2-41 《小巫师》

杜卡的音乐有很鲜明的形象性，乐曲的开始是一个短小的引子，描写了魔法师施展魔法的样子，然后出现命令扫帚干活的主题，徒弟偷听到师父的咒语，在师傅出门后徒弟命令扫帚挑水，乐曲一遍遍重复扫帚干活的主题。后半部分出现紧张的不和谐的声音，描写水越来越多，最后泛滥成灾，这时铜管乐器吹奏出强烈的音响，暗示师父回来念起了咒语，乐曲最后用强有力的和弦结束，表现这场灾难终于被制止。

动画合集《幻想曲2000》是迪士尼电影公司继《幻想曲1940》之后再一次用动画演绎古典音乐的合集。其中贝多芬的第五交响曲《命运交响曲》，采用抽象的艺术形式进行演绎，点、线、面的聚集与分离，光影交错，跌宕起伏的形式与激昂的音乐交相辉映，现代的视觉形态与古典音乐完美地结合起来，如图2-42所示。

现代动画作品中，用Flash制作的MV呈现出独特的魅力，因其在制作上耗费的时

图2-42 《命运交响曲》

间和金钱都是个人创作能够承担的。在视觉表现形式上，它以色彩艳丽、形象简洁明了的特点为年轻的动画创作者所喜爱。

以现代爵士乐创作的 MV《Getamoveon》，如图 2-43 所示，绘画风格是极简的线条和单纯的大色块，视觉节奏和音乐节奏配合得天衣无缝，冲击力很强。

MV《新长征路上的摇滚》是"闪客"老蒋用 Flash 模拟版画效果创作的崔健成名曲，如图 2-44 所示，全片色彩强烈浓郁，人物刚劲有力，快节奏的镜头变化和符号化的歌词大意，配合铿锵的摇滚音乐节奏，使这部历经多年的短片至今仍然是一部个性鲜明、令人印象深刻的优秀作品。

《雨中曲》是一部以乐曲 Rain 创作的动画 MV，如图 2-45 所示，这部短片没有明

图 2-43 《Getamoveon》

图 2-44 《新长征路上的摇滚》

图 2-45 《雨中曲》

显的故事情节，只有表现各种生物在雨中吹拉弹唱的美丽情景，画面充满童趣与幻想，给人随意的水粉画的感觉，配合舒畅清新的乐曲，令人感到轻松愉悦。

歌手窦靖童推出的单曲《Brother》，同期推出的还有这首歌的MV，在上海高楼林立间拍摄。在拍摄当中，灰暗色调中加入了中国风的仙鹤、蝴蝶、茶花等元素。哥特灰和俏皮色块的搭配非但没有缺乏协调感，反倒显得非常有动感。《中国唱诗班》的导演彭擎政作为此次MV的动画导演，负责了MV的动画部分。如图2-46所示。

图2-46　MV《Brother》

第六节　抽　象　短　片

抽象短片按照动态视觉艺术的形态规律来构架影片，没有故事情节和戏剧冲突，它通过运动的形式感表现出深刻的哲理内涵和诗意境界，或是对音乐的形象化诠释。对材料和形式的试验是这类影片的重点。

上节介绍的动画短片《命运交响曲》就是一部典型的抽象动画作品。两个主要角色蝴蝶是几何图形，其他象征性的意象也是由几何形态的线面来呈现，随着音乐的跌宕起伏而聚合分离，将抽象的命运主题表现得酣畅淋漓！

《色彩的呐喊》是充满抽象线条、图形和色彩的视觉意识流（见图2-47），由新西

图2-47　《色彩的呐喊》

兰导演列恩·利尔创作。人物在胶片上款款信步，为"直接电影"。

诺曼·麦克拉伦是加拿大国家电影局动画部的开创者，他致力于实验动画的探索与实践，也是"直接电影"原则坚持不懈的奉行者。他独特的个人风格被称为"纯粹电影"或"绝对电影"，他的作品不使用摄影机，而是直接将形象手绘到电影胶片上，强调色彩和音乐的配合。麦克拉伦的代表作有《美之舞》《邻居》《小提琴》《线与色的即兴诗》等（见图2-48）。

图2-48　《线与色的即兴诗》

现代动画广告作品涌现出大量使用抽象图形的MG动画，镜头画面时尚、新颖、充满青春活力。

《Apple》广告图形元素采用苹果系统的各种icon、功能组件、苹果的各代产品等；广告创意手法使用抽象同构图形、相似形转换，以画面为约束，围绕中心不断向四周产生不同的变化，画面变化多端，动作十分流畅。如图2-49所示。

图2-49　《Apple》广告

小贴士

直接电影、纯粹电影与绝对电影

直接电影 "直接电影"产生于20世纪60年代初的美国，是以罗伯特·德鲁和理查德·利科克为首的一批纪录片人提出的电影主张。摄影机永远是旁观者，不干涉、不影响事件的过程，永远只作静观默察式的记录，不需要采访，拒绝重演，不用灯光，没有解说，排斥一切可能破坏生活原生态的主观意识的介入。特点如下：①纪录电影工作者手持摄像机处于紧张状态，等待非常事件的发生；②艺术家不抛头露面；③作为旁观者，不介入；④事物的真实可随时收入摄像机。

纯粹电影 "纯粹电影"是实验电影的一种，指20世纪20年代德国、法国前卫运动的初期作品。它提倡利用电影特性提供纯粹视觉和韵律经验。

绝对电影 德国先锋派电影导演奥斯卡·费心格尔把他在1925—1930年拍摄的一系列用抽象图形来诠释音乐的影片称为《绝对电影研究1-12号》。此后，人们就把用抽象图形来解释音乐的影片称为"绝对电影"。绝对电影是一种通过影片的剪辑、视觉技巧、声音性质、色彩形状以及韵律设计等来表达意念，给人一种自由自在、不拘形式的感觉的电影。

思考与练习

1. 动画短片大体分为哪几种内容和形式？

2. 怎么理解动画的内容与形式？

3. 你喜欢哪一种形式的动画短片？简述它的形式。

4. 将中国的成语、典故、诗歌改编成为一个剧本。

5. 将国内外优秀绘本改编成短片剧本。

6. 独立撰写短片剧本（剧情类）。

7. 实验动画或商业影视广告动画剧本创作。

8. 公益影视广告动画剧本创作。（时间 1～5 分钟）

9. 自己选一首喜欢的歌曲或音乐，创作 1～5 分钟 MV，内容与形式不限。

10. 创作一个完整的公益动画广告。要求记录短片剧本、导演阐释、（主要）角色设定彩稿、（主要）场景设计彩稿、彩色分镜头画面。

第三章
二维动画短片创意的技巧

扫码看本章视频资源

学习难度：★★★☆☆

重点概念：形式和内容、故事结构、主题内涵与情感表现

> **章节导读**
>
> 大多数动画短片都有一个共同的特点，就是形式感的独创性和极致化。短片剧本通常会围绕一个主要矛盾展开，通过悬念的积累和突转来表现故事的精彩之处。二维动画短片的制作在于深入挖掘故事的主题内涵，让影片呈现出独特的情感和韵味。

第一节 引人注目的形式和内容

　　大量独创性和极致化的动画短片在形式感上作出了大胆的、全新的尝试，这些影片的形式和内容呈现互动的关系，通过张扬的形式感来满足作者表达思想、情绪和感情的需要，这也是影片个性化的展示方式。

　　新鲜的、具有独创性的形式感更能吸引观众的注意力，同时也能为观众打开视野，突破观众看待事物的固有方式。形式感的求变求新不仅限于材料、制作技术的突破和创新，更重要的是思维方式的突破。形式感的构思、创意与故事情节、画面审美等元素是紧密相连的。

　　人偶动画是很早就有的动画形式。不论是在欧美还是中国，都有大量的泥偶、布偶、

> **小贴士**
>
> 法国乔治·梅里埃是电影艺术的伟大先驱,是科幻电影之父。他热衷于研发特效,偶然间发现了定格摄影技术,但只用作实拍特效的补充,并未单独运用。到1908年,法国人艾米尔·科尔创作了动画《奇幻魔法》,动画的每一帧都在纸上手绘,这成为动画制作的传统工艺,让动画正式从电影创作里独立出来,随后蓬勃发展,成为当代最重要的娱乐产业。但就在手绘动画如日中天的同时,定格动画营造出手绘难以表现的景深效果和材料质感,并以这种独特的魅力迅速发展,带动了剪纸动画、木偶动画、黏土动画的创作。

木偶等优秀作品流传下来,比如《曹冲称象》是木偶动画,莎翁经典《第十二夜》是布偶动画,《阿凡提的故事》也是布偶动画,如图3-1～图3-3所示。

阿德曼工作室的作品以泥偶为基本形式,如图3-4所示,无论是"超级无敌掌门狗"系列,还是后来制作的大片"小鸡快跑",里面的泥偶造型有着相似的风格,给观众留下深刻的印象。阿德曼工作室的作品受到全世界动画迷的欢迎。

现代的数码技术的提高使得很多传统的动画形式日趋没落,三维的造型技术大有取代人偶动画和二维动画的趋势。三维动画兼具了立体感和动作自由的优势,成为现代动画的基础技术,有很多创作者尝试用三维技术表现二维的中国水墨画效果,如动画短片《夏》

图3-1 《曹冲称象》

图3-2 《第十二夜》

图3-3 《阿凡提的故事》

图3-4 阿德曼工作室的作品

图 3-5　独特的动画形式——针幕、沙土和钢丝动画

和《潘天寿》，水墨的世界因三维技术有了立体效果，将观众带入一个神奇的世界。这些作品也因形式的独特在各大动画电影节上获奖。

艺术短片的表现材料十分丰富，例如，针幕、沙土、剪纸、胶泥等，受到世界各地动画创作者的欢迎（见图 3-5）。在形式求新求奇的同时，生动有趣的影片内容、引人思考的深刻含义、独特的形象造型、丰满的情感也是吸引观众的重要原因。

二维动画所蕴含的形式和风格多种多样，中西文明几千年的艺术沉淀为人们提供了创作源泉，不断更新的数码技术让动画创意得以实现。

《梨酒与香烟》入围第 89 届奥斯卡最佳动画短片，风格独特，主要体现在造型与用色上：角色造型线条硬朗粗犷，夸张的大透视变形，色彩在耀眼的强对比中表现光影，并与黑白的闪回呼应穿插，呈现出一种狂躁不安的人生状态。

该短片讲述的是一个叫塔克的边缘人物艰辛的成长过程，他爱喝酒，爱抽烟，喜欢打架闹事，最后沦落到在中国广州的某所军事医院等待换肝手术，如图 3-6 所示。

图 3-6　《梨酒与香烟》

乔安娜·奎因是英国著名的独立动画导演，她的二维手绘动画以鲜明的个性特征和流畅的动作设计赢得无数奖项。如图3-7所示，彩铅动画作品《*Britannia*》幽默风趣——掌控在狗的手里的大英帝国将会发生什么样的事？看似新鲜有趣的内容，其实是对掠夺他国资源的帝国主义的讽刺。

图3-7　*Britannia*

动画是"高度假定性"的艺术。动画之所以能够成为表现人们天马行空的想象力的手段，靠的还是人类共有的联想能力。

前南斯拉夫的多伏尼柯维希导演了《刺激的爱情故事》（见图3-8），在这部动画短片中，男主角一直在寻找他的女朋友，他们被巨大的方格隔离在不同空间里。一次次的追寻无果，我们也不禁为男主角坎坷的命运叹息。

图3-8　《刺激的爱情故事》

加拿大国家电影局（NFBC）的动画部门成立于1942年，由诺曼·麦克拉伦主持，他不断突破传统，是实验动画的先锋，开创了许多动画的新技法与观念。在政府的支持与诺曼·麦克拉伦的坚持下，加拿大国家电影局成为自由创作的乐土。

到了20世纪60年代末，他们网罗了世界各地的知名动画家，创造或修正了多种动画类型，多样化的技巧直到今日仍难以被超越，其中包括剪纸动画、真人动画、沙动画、

玻璃绘制动画等。动画短片《天堂鸟》中宫殿所发出的炫目光芒是利用纸板刺洞透光作出的效果，展现了创作者惊人的毅力和丰富的想象力。如图3-9所示。

图3-9 《天堂鸟》

动画短片《乘风破浪》（见图3-10）在表现形式上独具一格，影片使用三维技术模拟剪纸风格，视觉冲击力极强。

一间小书屋里，某本书直直地立在桌上，一张白色便笺纸看似随意地夹在中间。在阳光的照射下，便笺纸渐渐变形，变了颜色。直到某一天，老旧的窗棂再也无法承受狂风的攻击，窗子终于被吹了开来。风儿卷入书房，弄乱了桌上的一切。便笺纸随着倒下的书甩了出来。此时此刻，它仿佛有了生命。在它面前，随风翻动的书页仿佛一个又一个浪头。便签纸义无反顾冲了上去，开始一段惊险刺激的冲浪之旅。

图3-10 《乘风破浪》

第二节　简化的故事结构

1. 单纯的中心情节

一个完整的动画故事包括起、承、转、合四个部分，即起因、发展、高潮和结果。在动画短片创作中，尤其是五分钟之内的短片，影片的故事只围绕一个主要矛盾展开，剧本的结构不像长片那样平稳，情节中高潮和结局部分被突出强化出来，悬念的积累和突转让剧本的中心情节更加集中、故事脉络更加清晰，所产生的爆发力也更强烈。

俄罗斯的动画短片《The God》（见图3-11），故事中心情节很简单，讲的是被人敬仰的千手神像被一只小小的苍蝇困住，他们进行了一场趣味横生的对抗。最后，神像晕头转向，一头从高空栽下来，苍蝇飞上宝座将其取而代之，表达了对不可侵犯的神权的调侃和讥讽。因为故事矛盾简单、集中，创作者将更多的精力放在如何将故事描述得生动而有趣上，用一系列的细节诙谐地展现了这场力量悬殊的战争。这个故事的构思以以小见大

图 3-11 《The God》

图 3-12 《塘》

的手法传递出其中蕴含的人生哲理。

水墨短片《塘》，如图 3-12 所示。故事的矛盾冲突设计简单，水边的一对双飞的蜻蜓与觅食的鱼儿——被捕食者与捕食者的一次交锋，自然界生死之间的一刻，在宣纸上显示出来，给人以异样的震撼之感。

2. 悬念与转折

动画短片的典型结构方式为在故事的开始制造悬念，在故事的高潮解开悬念，情节出现转折，抛出令人意外的一个包袱作为故事的结局。大量优秀的动画短片采用了这种结构，产生了很好的效果。

以下是动画短片的典型结构片例《雇佣人生》，如图 3-13、图 3-14 所示。

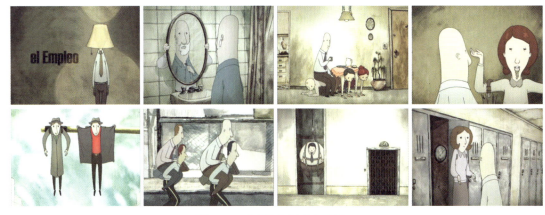

图 3-13 《雇佣人生》镜头画面一

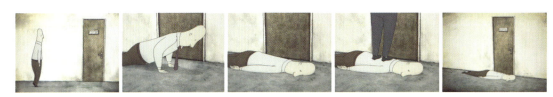

图 3-14 《雇佣人生》镜头画面二

该短片表现了一位中年男人的生活。早晨七点一刻，闹钟大作，秃头的中年男人极不情愿地按掉闹铃，略显疲惫地起身洗漱。他的房间颇为奇怪，无论是地灯、梳妆台、餐桌、椅子还是衣架，都由人来扮演，这些人面无表情、兢兢业业地做着自己的事情。男子穿好衣服出门，并雇了一辆人力出租车赶赴公司……

主人公作为雇佣者，享受着雇工为他提供的各种服务，从衣架到凳子，从车子到红绿灯，从大门到电梯……在这个神奇的世界，所有的工具都由人来完成。

在这个段落里，情节进展得很平缓，没有强烈的起伏跌宕，只是按照日常的行为流程在进行。冷静的画面，没有背景音乐，空荡荡的音效回响在耳边，缓慢的动作，灰蒙蒙的色调，让这部片子显得异常冰冷。

雇佣关系在生活中司空见惯，但是在这部片子中，却把雇佣关系更加赤裸裸地展示在了人们面前。主人公面无表情、心安理得地享用着雇佣别人的生活，不禁让我们猜想他到底是怎样一个高高在上的人，他究竟要去哪里、去做什么。该短片无论是在传达给观众的情感上，还是在故事情节的营造上，都充满吸引人的悬念。

主人公终于走到办公室门前了，只见他在拐角处轻轻叹了一口气，慢慢走到门前，伏身安静趴下，等候进门的人，踩在他背上擦擦鞋子，然后关门进去，故事就这样结束。

悬念揭开了，当谜底揭晓的时候，相信很多人对这个戏剧化的结尾都有所触动。这个结尾的设计在情节上是一个转折，让观众出乎意料。这种强烈的效果深刻地表现了故事的主题，正是这种反差带给人们深思。

（1）悬念

悬念几乎出现在任何故事类型中，但是在不同风格样式的电影剧作里，其表现方式是不同的。惊险片和情节剧常以紧张冲突、不断带来的"危机"或"突然转折"等情势作为悬念的重要手段。一般的故事，则多通过人物性格的刻画或人物心理的剖析来吸引观众的兴趣，制造故事悬念。侦探犯罪片破案过程的逻辑推理，战争片中各方的输赢，爱情片中男女主人公感情的分分合合……这些都是故事中的悬念，抓住观众的心，吸引他们继续看下去。

悬念是什么？悬念就是"桌子底下的炸弹"。

使用悬念的第一人则是电影大导演希区柯克，他明确了电影拍摄中悬念的感性定义，即如果你拍摄一群人围着桌子打牌，忽然桌下的炸弹引爆，那不算悬念；如果你先拍摄桌子下的炸弹，再讲述下面的故事，那就是悬念了。

上文《雇佣人生》的故事中，他是什么人和他去干什么都成为影片的悬念。设计悬念时，创作者往往会向观众"使眼色"，让观众了解剧中人都不知道的秘密。在桌边打牌的人越轻松、越愉快，观众就越紧张、越着急，这种悬念不仅让观众好奇，还牵动了观众的感情。

悬念放在剧情中，不是一两个简单的细节，而是表现为一个积累、发展的过程，就像

动画黄金法则：挤压与拉伸；预备动作；构图布局；连续动作和关键动作；跟随和重叠；慢入慢出；动作弧线；次要动作表演；时间与差距；夸张化；好的角色姿态；讨喜、引人认同的表演。

图 3-15 《好奇心》

走进一座迷宫，只有在前进中，才能看到里面的结构，随着情节的进展，观众心中对剧情大结局的好奇，对剧中人物命运的关注，被牵动的感情则会逐渐增加，并为剧情的高潮或是结尾的转折做好铺垫。

动画短片《非常小王子》在剧情设计上也是充分利用了悬念这一制胜法宝，吸引观众一直饶有兴趣地看着小男孩辛辛苦苦地擦着太阳身上的那块脏东西，观众也一定和小王子一样纳闷，这块脏东西到底是从哪里来的呢？谜底直到故事的结尾才揭开，观众恍然大悟，然后会心一笑，而我们的小王子，仍然蒙在鼓里。明天，当太阳升起，小王子又要开始擦太阳了……

如图 3-15 所示，动画短片《好奇心》从故事一开始就设置了一个悬念，或者说，整个短片都是围绕着这个悬念展开的。剧中人物在长椅上打盹，身边有一个纸袋子。路过的人都想知道里面到底装着什么东西。这个故事以小见大，将人类的弱点通过一个简单的情节暴露无遗。故事情节的铺垫充足，直到最后一刻，随着纸袋的爆破，秘密公布于众，给人惊愕的感觉。

（2）突转

在剧情的高潮，会经常出现突然的转折，给人印象深刻，同时也加深了故事内涵，使人物的性格更加鲜明。很多精彩的短片都有一个令人印象深刻的结尾，一个好的结尾包含两方面的元素：第一，无论是具体情节的精彩程度，还是故事内涵的体现，结尾的设计都应该有足够的分量；第二，结尾的设计要把握好分寸，既在观众的预料之外，又在情理之中。

突转强调了"意料之外"，这也是打动观众的原因之一。突转是展现编剧技巧和才华的地方，就好像智力游戏，创作者只有比观众更聪明，给他们一个意外之喜，才会是一个精彩的结局。《非常小王子》的结局就令大家很意外，这个看似简单的故事十分吸引人。

动画短片《moi》在情节突变上十分有震撼力，男人拿起了斧头……动画片讲究的地方是避开血腥残忍的真实。接下来的故事讲述夫妇俩老了的时候，画面的艺术感极强，两个半边黑脸的人满脸沧桑地坐在一起，如图 3-16 所示。动画片将残酷自私的男人和无奈

图 3-16 《moi》

的女人平静地展现给观众，让人内心有一丝颤抖，为女人多舛的命运，也为男人可怕的自私。

第三节 深入挖掘故事主题内涵

影片的主题内涵在剧本中占有主导地位，它将影片中的人物、情节、细节、对话、表演、结构乃至影片中各种表现手段统一起来，使之为主题的表现服务。

优秀的短片作品应既有可看性和娱乐性，又包含意味深长而独特的思考。故事的内涵是影片的灵魂，决定着影片的分量和力度。尤其对于短片而言，从主题上挖掘和突破是成功的关键。言之无物的作品，即使形式再怎样花哨，也只能带给观众视觉上的短暂刺激，不能真正打动观众的内心。

第四节 寻找影片独特的情感和韵味

作为一种艺术形式，故事好看、人物生动、主题深刻都能以很好的表达方式传达给观众，除了这些，还有一些微妙的感觉令作品熠熠生辉，即整部作品蕴含的特有的情调和情感，有时很难用言语表达，但就是这些无以言状的感觉，让作品不朽。

《父与女》——只有岁月，才能铭刻出爱的深度；只有大地，知道心底藏有一道无法抹去的伤痕。

《非常小王子》——那么稚嫩的童心，天真得让人心疼。在历经沧桑之后，影片带给人们幼年天真无邪的回忆和遐想，给心灵增添了一缕温柔的色彩。

《种树的人》——人类将为坚定崇高的意志所感动。

《老人与海》——什么是流动的色彩？什么是不朽的作品？当大海的波光在老人布满风霜的脸上滑过时，光与色的抖动终究不敌内心的颤栗，有种极致的美令人窒息……

《山水情》——浓墨淡彩化不开心中的情，流动的山水送不到思念的意。

> **小贴士**
>
> **国际著名的动画电影节**
>
> 1. 法国昂西国际动画电影节（Festival International du Film d' Animated d' Annecy)
> 2. 萨格勒布国际动画节（Zagreb World Festival of Animated Film）
> 3. 渥太华国际动画节（Ottawa International Animation Festival）
> 4. 德国斯图加特国际动画节（Stuttgart Festival of Animated Film）
> 5. 荷兰动画电影节（Holland Animation Film Festival）
> 6. 广岛国际动画节（International Animation Festival Hiroshima）
> 7. 巴西 Anima Mundi 动漫电影节（Anima Mundi，International Animation Festival of Brazil）
> 8. Fantoche 国际动画电影节
> 9. 西班牙 Animac 动漫电影节
> 10. 捷克国际动画电影节（International Festival of Animated Films（AniFest））

思考与练习

1. 学习动画故事中起、承、转、合的应用。

2. 学习你喜欢的动画短片风格，并创作一组角色。

3. 对你喜欢的作品进行分析。

4. 以"高矮胖瘦"为主题创作一组角色。

5. 以"职业"为主题创作一组角色。

6. 绘制同一场景不同气氛的两张图。

7. 绘制"春夏秋冬"四个季节的场景图,要求充分表现季节气氛。

8. 你觉得动画短片创作还有哪些创意技巧?

9. 公益动画短片创作,要求记录:主角设定彩稿、主要场景设计彩稿、彩色分镜头画面。

第四章
二维动画短片的表现形式

扫码看本章视频资源

学习难度：★★★★☆

重点概念：表现形式的种类及其特点

章节导读

二维动画短片的表现形式非常丰富，人们所熟知的艺术绘画形式，几乎全都用于动画片的表现形式上，毕竟动画与"画"有着不可分割的本质关系。不管是平面的效果还是立体的表现，都有优秀的作品让人们目不暇接。手绘至今仍然是被广泛采用的表现形式，随着技术的不断提高，各种数码表现的使用方法也越来越丰富，表现形式也更多样化。

第一节 绘制形式

手绘是动画制作最常用的表现方法之一，尽管很多动画师已经使用手写板在电脑上直接绘画，但是用纸和笔进行绘制的形式，仍然在短时间内无法被取代。

动画制作中，传统的单线平涂方法用于流水生产，色彩感较弱。但是使用其他工具和材料，如水彩、水粉、水墨、油画、版画、铅笔、蜡笔、钢笔等，作品就可以呈现出强烈的个人风格。

图 4-1 《丁丁历险记》

1. 传统单线平涂

传统单线平涂是二维动画片中常用的美术形式，画面简洁明了，易于大规模生产。电视动画片主要采用这种形式。

《丁丁历险记》是风靡全球的动画系列片，丁丁勇敢顽强的性格、珍贵的友情是探险故事中的亮点。该动画片在绘制上采用的是单线平涂的技法，如图 4-1 所示。

虽然现代动画电影的制作越来越精美，但这种方法仍然是动画片有效的制作形式，不管背景画得多么细致，人物的表现仍然采用单线平涂的方式。如图 4-2 所示，《侧耳倾听》的画面层次丰富，光影和体积效果强烈。

图 4-2 《侧耳倾听》

2. 彩铅画

彩铅绘制的画面笔触十分随意，画面给人轻松、愉快、温暖的感觉。

动画片《种树的人》讲述了一个终生植树的牧羊人的真实故事，他穷其一生的时光，凭借坚定的信念，终于让贫瘠的荒山变成了繁茂的森林。如图4-3所示，这部短片传达出的永恒是人的意念和执着，留下的是恩泽万代的厚重。

《种树的人》是加拿大动画大师弗雷德里克·巴克的作品，他以深切的自然人文情怀被人们称为"画笔传教士"。轻松随意的彩铅风格透露出感人的人文关怀，真挚的情感、坚定崇高的意志感染了所有对人与环境深切关注的人们。

弗雷德里克·巴克的动画世界中，没有过于夸张的视觉冲击，看不到那种暴动式动画，也看不到色彩缤纷的迪士尼元素，他的风格是素雅的，而这素雅中却蕴含着让观众感动的神奇力量。在今天充满了3D视觉特效和影音效果的现代动画里，巴克的作品中纯真简约的素描式画风保持着独特的魅力。

弗雷德里克·巴克的另外一部作品《大河》也是采用彩铅的形式创作的，如图4-4所示。这是一部关于圣劳伦斯河的动画纪录片，从历史的角度上回顾了加拿大几百年来是如何以破坏环境、屠杀动物为代价换取繁荣的。

动画短片《你的脸》是表现一个人物不断变换模样的过程，极具讽刺和幽默的意味。整个画面使用彩铅绘制，一个西装革履的歌唱家，在很简单的钢琴曲的伴奏下，唱着一首

图4-3 《种树的人》

图 4-4 《大河》

图 4-5 《你的脸》

情歌《你的脸像一首歌》（Your face is like a song），与此同时，他的脸发生了很多离奇的变化——扭曲、翻转、爆炸、溶解、陷入，各种匪夷所思的情况聚集在同一张脸上，不停地变化着，如图 4-5 所示。

3. 色粉画

色粉画给人的感觉是很柔和的，笔触比较细腻，画面有一定的厚度感。

《青蛙的预言》讲的是诺亚方舟的故事，只是这个现代版的方舟故事的结局不太一样。粉笔粗犷自由的笔触、儿童画式的绚丽色彩将人类史上一次深重的灾难表现得无比欢乐而浪漫，充满爱的力量，如图 4-6 所示。

《长腿叔叔》是用色粉绘制的片头动画叙述了女主人的前史，为整个影片铺垫了清新、

图 4-6 《青蛙的预言》

图 4-7　《长腿叔叔》

唯美的基调，画面柔和的紫灰色调给人一种凄美又温暖的印象，与这个纯真、悲惨的爱情故事融为一体，如图 4-7 所示。

《守坝员》讲述的是一个令人印象深刻的成长经历。"爸爸跟我说，守坝员的使命就是为了驱逐黑暗，但他却从未对我说过，当我自己深陷黑暗时该怎么办？"

暖暖的温馨色调，模糊却又温柔的色粉笔触，如图 4-8 所示。《守坝员》讲述了一个悲伤却又治愈的故事：小猪是镇上唯一的守坝员，每天为城镇的居民转动风车驱逐黑暗。但却因为自己的外形遭遇了许多不公平与伤害。有一天转学来了一位活泼友善的小狐狸，它帮助小猪走进绘画的世界，让他忘记了许多伤害与痛苦。可是有一天小猪因为狐狸画的一幅画误会了小狐狸。小猪感到愤怒与哀伤，它不愿意再去为小镇转动风车，小镇陷入了一片黑暗。还好最后小猪发现这是个误会，重新转动了风车，给小镇和自己的内心带来了光明。所以，守住本心才能让每一个温暖的人得到善待。

图 4-8　《守坝员》

4. 素描

素描是最朴素、最直接的表现形式，很多画家钟情于这种方法来创作动画片。当然，这类动画片都是艺术短片，毕竟素描创作需要花费大量的时间。

动画短片《苍蝇》单调、无色、灰暗、轻度扭曲——这就是苍蝇眼里人的世界。如图4-9所示，炭笔在黄色的纸上绘制，线条粗犷，并没有刻画细节，而是营造一种抖动的视觉效果，十分符合苍蝇在飞行中的感觉。

《亲爱的篮球》（Dear Basketball）是一部以篮球明星科比·布莱恩特为原型的5分22秒的动画短片，每一帧都是黑白草图，除此之外只填充了少许紫色和金色，那是象征着湖人队的颜色，如图4-10所示。这部让人热血沸腾的短片，其灵感来源于2015年科比退役时发表的同名公开信（短片中这封信作为旁白出现）。

5. 水彩画

水彩画的特点是颜色薄、透明、色彩鲜艳，给人灵动、清新的美感，很多动画片的背景图也喜欢用这种表现形式。

动画电影《辉夜姬物语》改编自日本家喻户晓的民间传说《竹取物语》。影片中的竹子公主——辉夜姬从小在美丽的山林长大，长大后被迫来到了京都，但心里却一直牵挂着儿时的山林和伙伴，即使到了最后离开的日子，也要回到那片最初生长的山林原野之中。恬淡清新的水彩画风，描绘出令人向往的四季美景。如图4-11所示。

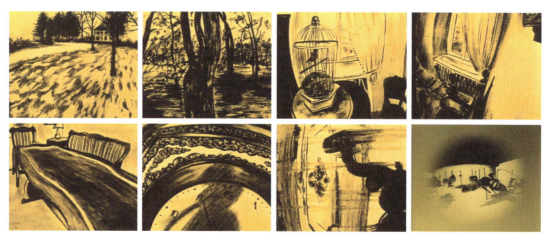

图4-9　《苍蝇》

图4-10　《亲爱的篮球》

图 4-11　《辉夜姬物语》

图 4-12　《青涩恋爱》

韩国电影《青涩恋爱》的片头动画用电脑技术模拟水彩效果，水彩的灵澈透明，就像童年时天真无邪的记忆，如图 4-12 所示。

6. 水墨画

水墨动画因借用水墨画的形态而有别于其他动画片种，成为独树一帜的艺术视听形式。水墨动画的意境直接来源于水墨画的意境，传承了画师的精神追求和艺术气质。中国优秀的水墨动画片，无不有水墨大师的笔影墨韵在影片里支撑着流动的画面：齐白石先生笔下的小蝌蚪、小鱼、小虾在《小蝌蚪找妈妈》中活灵活现；李可染先生笔下那吹笛子的牧童在《牧笛》里做了一个奇异的梦，柳堤、竹林、山野、瀑布、百鸟齐鸣，似真似幻（见图 4-13）；《山水情》里方济众先生绘制的山川、河流承载了深厚的情意。

《山水情》《牧笛》都是传统水墨动画的佳作，其视觉效果呈现出的水墨意境让观众产生无限的遐想空间，独有的艺术氛围让人流连忘返。

现代水墨动画借助数码技术，在镜头运动方式上多借鉴电影全立体视点、多层画面

图 4-13 《牧笛》

透叠、多层场景运动的技术，加上后期特效、合成技法的巧妙，水墨世界呈现出崭新的面貌。

水墨动画片头《游园惊梦》，取材自中国昆曲的代表作之一——汤显祖《牡丹亭》中的"惊梦"片断，描绘杜丽娘在梦里遇见了理想中的情人柳梦梅的情境；影像以写意人物的表现手法，试图展示水墨与昆曲艺术结合的视觉美感。如图 4-14 所示。

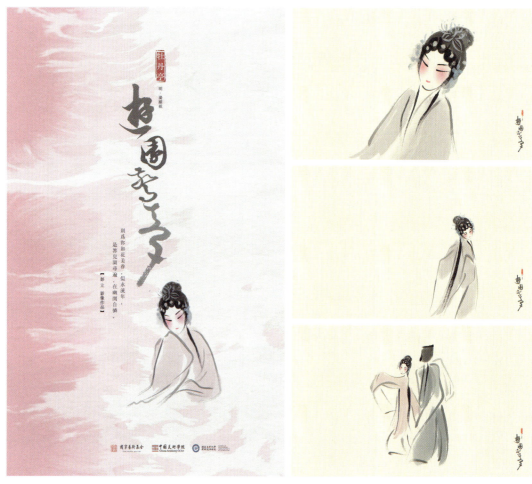

图 4-14 《游园惊梦》片头

7. 版画

版画的视觉语言十分独特，其创作工具和材料与一般的纸面绘制有极大的不同。版画有木版、纸版、铜版、石版和丝网印等不同的工具种类，其图形靠雕刻制版和拓印上纸制作而成。画面或粗犷质朴，或细密繁复，雕刻的痕迹均给观者强烈的视觉冲击。

动画短片《采薇》是一次在材料上的实验，也是动画和版画这两种"语言"相互融合的一次探讨。《采薇》出自《诗经》，叙述的是叔齐、伯夷两位矜持气节的义士因不食周粟，而采薇果腹，最终活活饿死在首阳山的故事。

木版形式的动画短片《采薇》以汉代画像砖的风格形象为基调，参照典故原型设计了两个在山洞里背向而坐的老人，其中插入了许多中国古代神话传说中的怪神异兽，如图4-15所示。

动画短片《Tragic Story with Happy Ending》是黑白版画形式的动画，出色的镜头运动使这部二维动画有强烈的视觉感。

整部短片创作的最初灵感来自导演所作的一幅绢丝版画。这幅版画述说了一个简单的故事：从前有一个小女孩，她的心跳比一般人跳得快而且猛烈。这是为什么呢？因为小女孩的心脏属于鸟类的心脏，所以才会跳得如此快。

艺术创作是一种作者生活经验的投射，在作品中并不一定要完整地将其原原本本地呈现出来，而需经过一定的转化，才能将这些累积的经验变为创作的灵感。影片《Tragic Story with Happy Ending》中的树林以及街道等场景都来源于导演幼年所居的小村，就连故事中被村民排斥的小女孩，也是来自导演童年时期不愉快的成长经历，如图4-16所示。

图4-15 《采薇》

图 4-16 《Tragic Story with Happy Ending》

第二节 边画边拍的形式

1. 油画类

油画的视觉效果是厚重、细腻而丰富的，用这种方式创作动画需要借助定格动画制作软件来辅助手绘，一边绘制一边拍摄，在不断修改中让画面运动起来，最后，一个镜头只能留下一幅油画。

动画短片《老人与海》是俄罗斯亚历山大·佩特洛导演创作的一部惊世之作，每一帧都是一幅凝重壮美的油画。海明威文学作品中生命的壮烈和充满无限张力的挣扎与浪漫，也只有用油画的厚重感和细腻色彩来进行视觉化的表述了。

什么是流动的色彩？什么是不朽的作品？如图 4-17 所示，当大海的波光在老人布满风霜的脸上滑过，光与色的变换终究不敌内心的颤栗，有种极致的美令人窒息。

动画片《Loving Vincent》，这部用几万张手绘油画制作出来的影片，是波兰画家、导演 Dorota Kobiela 为纪念文森特·梵·高逝世 125 周年，用以向这位天才画家致敬的作品。全球一百多位艺术家满怀着对大师的敬意和爱戴，共同绘制出这部流动着的梵·高的故事。如图 4-18 所示，影片采用梵·高原画作品中的人物形象还原梵·高的艺术人生，让观众在享受视觉盛宴时，发现被隐藏了一个半世纪的秘密。

2. 玻璃画

加拿大卡罗林·利夫使用软彩玻璃绘画创作的《街道》，描绘了一个家庭的成员对祖母即将过世的反应，表现亲人之间的冷酷无情，如图4-19所示。

图4-17 《老人与海》

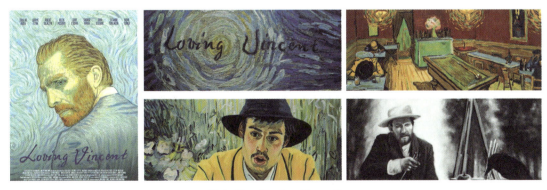

图4-18 《Loving Vincent》

图4-19 《街道》

第三节 数码创作的形式

从20世纪60年代开始，利用电脑制作动画片已有五十多年的历史了，随着技术的飞速发展，无纸动画成了未来的发展趋势。动画片也借其力量更加夺人眼球，形式各样，层出不穷。

1. Flash 制作

闪动画是由 Flash 制作的动画，文件小，传输快，成了网络动画的主要形式。

动画片《闪客小小》里的主人公是网络里的大明星，他潇洒的打斗动作让千万网迷如痴如醉，如图 4-20 所示。

《黑匣子娱乐周记》创立的"闪媒体"概念第一次系统地用 Flash 来表现日常新闻事件。如图 4-21 所示，黑匣子用"娱乐周记"来传达娱乐事件，他用自己的方式记录着这个时代发生的事情。

2. 拍摄与后期绘制结合

动画制作的前期工作是用数码摄影机进行拍摄，后期则是将真人演员的影像交给动画制作专家进行处理。艺术家们使用软件对真人影像进行绘彩，每位艺术家根据兴趣爱好挑选影片中的一个角色，充分发挥想象力进行创造。这种制作方式使动画影片呈现出多姿多彩的面貌。

影片《半梦半醒的人生》的主人公来到了一个超现实的幻境中。如图 4-22 所示，主人公身处的这座城市好像是奥斯汀，但日常生活的规律和秩序似乎完全被打破了。他从一个地方游荡到另一个地方，极力想知道自己究竟是处在梦境中，还是处于现实中，但最终他只是发现自己不断苏醒，又不断重新坠入梦境中。

影片《黑暗扫描仪》讲述的是 2013 年发生在美国警察局的故事。一种能导致服用者精神分裂的毒品"D物质"泛滥，整个国家几乎陷入一片混乱当中。黑暗势力更是借此机

MG 图形动画（Motion-Graphic 的缩写），也称扁平化动画。不同于人们平时看到的角色动画和剧情片，也不代表某个软件，它是一种全新的叙事、表达形式。

图 4-20 《闪客小小》

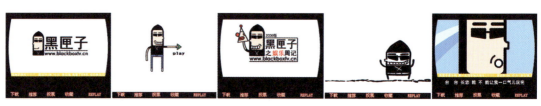

图 4-21 《黑匣子娱乐周记》

图 4-22 《半梦半醒的人生》

会迅速壮大，警察们当然不能袖手旁观……影片中人们所熟悉的演员基努·李维斯是被彩绘出来的，如图 4-23 所示。

影片采用近年来逐渐成熟且应用渐广的动画渲染技术，即先将真实人物的表演拍摄下来，再让动画师按照演员的表演，在幕布投影上描绘出人物的轮廓，如此一番下来，便能达到令人叹为观止的影像效果：乍一看像是卡通片，仔细观察后发现"卡通"人物的神情举止与真实演员堪称毫厘不差。

3. 三维渲染成二维效果

利用先进的三维技术可以制作出流畅的动作和自由的空间，还能展现二维手绘效果的艺术感染力，因此许多动画创作者采用这种方式进行动画制作。

法国动画短片《蝴蝶》(*Le Papillon*) 用一分钟讲述了一个惊心动魄的复仇故事。这部影片的制作方式就是用三维技术制作场景和人物，然后再渲染出二维的水墨效果，片中人物动作十分流畅，水墨风格的画面简约空灵，如图 4-24 所示。

图 4-23 《黑暗扫描仪》人物

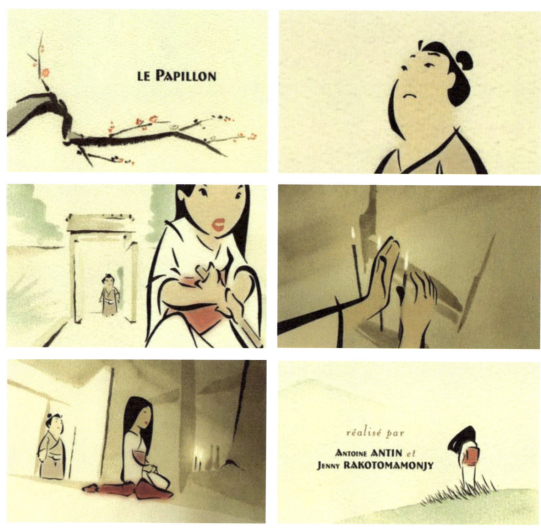

图 4-24 《蝴蝶》(Le Papillon)

动画渲染

动画渲染是一种去真实感的渲染方法,旨在使电脑生成的图像呈现出手绘般的效果。为了使图像与漫画或者卡通达到相似的效果,专业人员通常使用卡通渲染着色器进行处理。大约 21 世纪初期,卡通渲染作为计算机图形学的副产物,主要应用于电子游戏中,呈现出如手绘动画一样简洁明了的效果。

思考与练习

1. 你所知道的艺术绘画形式有哪些？

2. 绘画形式与动画有哪些精彩的结合？

3. 列举你知道的与绘画形式精彩结合的动画。

4. 动画的表现形式非常丰富，你喜欢哪几种？简要说明原因。

5. 列举 5～10 部你喜欢的动画片，分析它们的表现形式。

6. 列举文中没有提到的美术形式，分析其艺术特征。

7. 选择不同绘制风格的动画片，如传统单线平涂画、彩铅画、色粉画、素描、水彩画、油画等，采用截图的方法，选择一些画面，每种临摹 5 张左右。

8. 尝试数码创作，制作一个简单的 Flash 动画。

9. 尝试拍摄与后期绘制结合，制作一个简单的动画。

10. 学习简单的三维渲染成二维效果的技法。

第五章 二维动画短片的美术风格

扫码看本章视频资源

学习难度：★★★★★

重点概念：风格种类及其特点

> **章节导读**
>
> 美术风格是影片的艺术气质，它通过角色造型、角色动作风格、色彩设计、场景气氛等营造出鲜明的特色。动画片的美术风格大体分为写实类、漫画类、装饰类、写意类、抽象符号类等，由于剧本所要表达的情感和内容的不同，创作者表现手法的不同，动画片的视觉效果也是异彩纷呈。

第一节 写实风格

动画片的美术设定包括角色造型设计、场景设计及整体美术风格的确立，它可以确定影片在视觉上的整体印象。

写实风格的动画片中的物和场景都采用写实的描绘方法，虽然经过艺术处理与夸张表现，但还是忠实于生活中的原形，人物造型逼真，场景塑造让观众有身临其境之感。

写实的表现手法现在已经成为动画片最重要的一种风格了。纵观国内外动画影院大片，不论造型风格怎样，其写实的呈现已是不容置疑的事实。动画片是电影的一个分支，

在视听语言上沿袭了电影的语言来进行阐述。从镜头的运用、演员的调度、环境的再现、角色形象的塑造、镜头剪辑乃至音乐的渲染和烘托,动画片的表现无不从真人影片中吸取经验,甚至模仿真人影片中经典的片段 wdm 进行再现。

由于造型要求高度准确,因此,写实动画片的制作水准是极高的,难度也是最大的,最能体现动画团体的实力和水平。如图 5-1 所示,由大友克洋创作的《蒸汽男孩》,绘画风格异常细腻,色彩浓郁,金属感厚重。

日本动画大师押井守的《攻壳机动队》,至今仍是世界上最受欢迎的动画片之一,其原因除开题材和剧情的变幻莫测,在画面表现上,写实的深厚功底让人折服,电影镜头语言的娴熟运用,更加强了观看时的真实感。如图 5-2 所示,《攻壳机动队》的场景取材于香港的棚屋区,绘制得让人如临实境。

日本动画大师今敏的作品高度写实,某些场景几乎和真人实景拍摄没什么区别,《东京教父》《千年女优》《完美之蓝》都呈现出地道的电影叙事的手法,其制作流程中有一

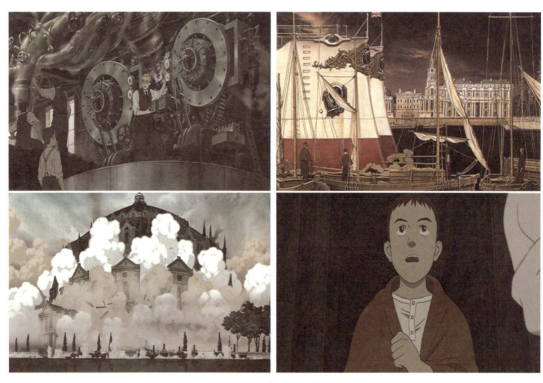

图 5-1 《蒸汽男孩》

图 5-2 《攻壳机动队》

图 5-3 《东京教父》

道重要环节,那就是真人拍摄,在拍摄素材的基础上再进行角色的塑造,所以,人物的动作和行为是十分逼真的。如图 5-3 所示,《东京教父》的绘画手法和镜头语言十分接近真人实拍的故事片。

当然,动画片的优势在于可以将真人无法表演的部分也表现出来,更可以虚拟实境,这当然就是动画片最吸引人的部分了。

幻想的部分,包括回忆、闪回、遐想等等异想天开的事都能表现。人物的夸张变形、造型的奇特怪异、摄影角度的高难度,动画片都轻松做到。

在写实动画片中,写实是相对的,充分发挥动画创作的自由度,是每个动画导演刻意追求的。

将想象力发挥到极致,用写实的风格讲述凭空想象的故事和全新的世界,就像宫崎骏的动画影片《天空之城》《千与千寻》《哈尔的移动城堡》《幽灵公主》,这些影片的场景写实程度令人惊异,展现出的美好画面是现实世界中无处可寻的,这也是宫崎骏让无数影迷着魔的地方,让人仿佛身临其境,似真似幻,流连忘返。如图 5-4 所示,《幽灵公主》

图 5-4 《幽灵公主》

的场景写实程度近乎照片，可分明不是现实中的境地。

宫崎骏的《哈尔的移动城堡》，场景超写实，每个情境都描绘得十分细腻，花海、雪山、飘浮在空中的庭院……这些可能都是人们梦想中的伊甸园，仿佛伸手可以触到，却又那么遥不可及，如图5-5所示。

《半梦半醒的人生》是2006年出品的动画影片，其制作手法就是在拍摄成片以后，再摹片手绘出来，其写实的程度与拍摄所差无几，但由于后期的各位手绘艺术家的个人绘画风格有所差异，色彩表现习惯也不同，所以呈现的是异常鲜艳的、图画式的现实世界（见图5-6）。

当代日本动画界的新旗手——新海诚，其作品给日本动画界带来不小冲击。他的独立动画作品《星之声》《十字路口》《你的名字》等在动画界引起广泛关注和讨论。

任何艺术形式的表现皆贵在超越前人或是表现个人独特的美学特质，新海诚的作品具有独特的瑰丽色调和灿烂的光影。

图5-5　《哈尔的移动城堡》

图5-6　《半梦半醒的人生》

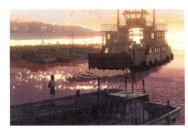

图 5-7 《十字路口》

《十字路口》的镜头画面既有空气感，又充满夏天的气氛，特别是那些光和影的表现，在逆光表现上有着摄影家的才能，如图 5-7 所示。

第二节 漫画风格

漫画风格的动画片，人物造型简洁，表情和形体变形夸张，场景也很简化，适合幽默诙谐、轻松搞笑的题材。这是一种自由度极大的创作手法，角色造型多样化，创作者个性的呈现也很自由。

以下通过一些片例来了解二维动画短片中几种主要的漫画风格。

《丁丁历险记》里的丁丁和白雪是家喻户晓的动画角色。如图 5-8 所示，角色造型简洁，特别是脸部，五官是程式化的豆豆眼和圆鼻头，但人物的头身比例正常，看上去比较自然，没有特别夸张。

保罗·德里森的《四季里的世界之末》是十分典型的简约型漫画风格，片中人物变形、动作夸张，使用了 8 个不同的屏幕，不同的季节通过典型的故事情节表现出来，比如，秋季，蛇追赶着青蛙；夏季，蚊子折磨旅行者。这是一部很特别的动画片，完全没有传统的镜头语言，整部片子没有切换镜头。所有的情节同时在屏幕里几个不同的平板中演变，直至全部烧毁，世界灭亡，如图 5-9 所示。

日本的《樱桃小丸子》《蜡笔小新》等这类极简主义的漫画风格，造型很写意，像儿童简笔画一般。如图 5-10 所示，《樱桃小丸子》中的主人公五官概念化，人物及其表情变形夸张幅度很大，剧情和故事内容很吸引观众，是十分受欢迎的动画类型。

图 5-8 《丁丁历险记》

图5-9　《四季里的世界之末》

图5-10　《樱桃小丸子》

在美国，很受欢迎的电视动画片《辛普森一家》也是采用的极简型漫画风格。故事讲的是春田镇上的一个五口之家，用他们荒诞的经历讽刺了当代美国社会的生活和文化。如图5-11所示，人物外形奇特、丑陋、疯狂，有些神经质，但夸张的变形风格很符合辛辣的故事内容。留着尖刺头、爱捣乱的长子巴特·辛普森成为一个大众偶像。辛普森一家的形象已成为家喻户晓的流行符号。

日式新漫画，也被称为"美少女漫画"，以人物极度夸张的大眼睛形成风靡世界的

图5-11　《辛普森一家》

图 5-12 《犬夜叉》

造型潮流。如图 5-12 所示，《犬夜叉》中的人物线条挺直帅气，头身比例被夸张化处理，使身体更加修长，给人物造型增添了无穷的美感，场景相对是比较写实的，描绘得很细致。

日本动画片《吸血鬼猎人 D》里的人物属于"美少女漫画"一类，人物结构绘制得十分准确，更多的细节刻画使整体感觉接近写实风格的凝重沉稳。人物的头身比例夸张到 1∶12 甚至 1∶15，造型修长冷俊，并且场景细腻繁复，光影表现很充分，这种漫画风格强调唯美的视觉效果，在写实的基础上强化了视觉的美感，如图 5-13 所示。

另一种特征明显的漫画风格是迪士尼式卡通风格。迪士尼一直擅长讲美丽动人的童话故事，故事中的人物造型甜美可爱，线条圆润流畅，形成了标志式的造型特征，下面是多部迪士尼动画片里的公主（见图 5-14）。

欧洲的漫画风格与美式、日式有很大的不同，这跟每个地域、国家的人文背景有着密

图 5-13 《吸血鬼猎人 D》

图 5-14 迪士尼童话世界里美丽的公主形象

> 在人体造型研究中，人们通常以"头长"（不包括头发）为基本单位，来研究、比较人体各部分与整体之间、部分与部分之间的空间关系。不同的头身比会有不同的效果体现。

图 5-15 《美丽城三重奏》

切的关系。如图 5-15 所示，法式漫画在人物造型上自有一套性格鲜明的特征，他们不追求角色的唯美，甚至呈现出一种真实的丑陋感觉，在夸张中细致刻画角色形态与性格的独特性。

第三节 装饰风格

装饰风格是以自然物象为原形，通过高度概括提炼事物的本质特征，创造出有秩序、程式化的具有形式美的美术风格，它介于写实和抽象之间。

中国动画片的巅峰之作《大闹天宫》，集中了中国典型的戏曲、民间年画中程式化的造型风格，人物造型结合了民间版画和戏曲脸谱的特点，装饰性很强，装饰性的场景营造出虚幻缥缈、光怪陆离的神话意境和气氛，如图 5-16 所示。

动画艺术短片《黑猫》的装饰风格也很有特点，黑色与黄、紫色的强烈对比，与尖锐、犀利、怪诞的造型形成很有冲击力的视觉效果。讲述的故事情节则是以夜里发生的各种与暴力、犯罪、残酷等元素有关的事件，诸如情人反目、电话亭的谋杀、出卖朋友等，画面突兀冰冷的印象与故事内容的残酷形成呼应，如图 5-17 所示。

《女巫和吉力古》是根据非洲的民间传说改编的动画片，画面呈现出强烈的非洲装饰风格：色彩浓郁鲜艳、平涂或渐变，色相和明度对比强烈，造型的线条粗犷有力，不讲究空间的虚实感，呈现出平面化的装饰效果，如图 5-18 所示。

《黄色潜水艇》采用波普艺术中惯常使用的一连串游戏性动态组合，游走于现实与非现实之间，非常符合披头士在 20 世纪 60 年代所偏爱的超自然的冥想主张。影片具有鲜明的插图艺术风格，人物造型古灵精怪，线条简约，色彩斑斓，带有强烈装饰性、朴拙及

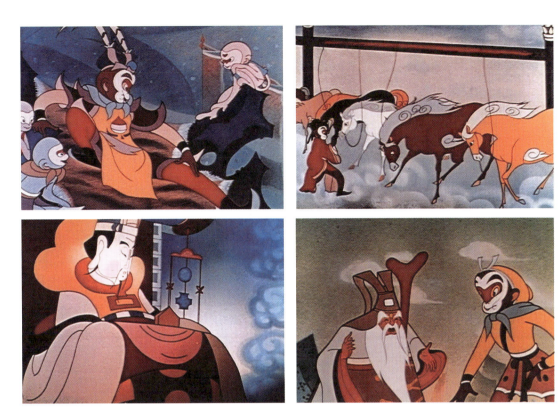

图 5-16 《大闹天宫》

图 5-17 《黑猫》

平面感的特点，如图 5-19 所示。

日本系列动画《物怪》由《座敷童子》（见图 5-20）、《海坊主》《无脸怪》《鵺》《化猫》五个故事组成，背着一个大药箱、手持一把退魔剑的卖药郎是每一个故事的联结者。这部系列动画艳丽古典，具有浮世绘画风，是用现代手法诠释经典传说的日本怪谈。

妖怪的形成，是由人类的种种因缘引起的，要想拔出退魔之剑，就必须要凑齐"形、真、理"。"形"即由人的因缘所引起的妖怪的形态；"真"即事件的真相；"理"即当事人心里真实的想法。

影片《海洋之歌》改编自爱尔兰民间传说。几何形的装饰风格精致而有次序感，与水

图 5-18 《女巫和吉力古》

图 5-19 《黄色潜水艇》

彩背景的融合令画面美不胜收,如图 5-21 所示。

《黑客帝国动画版》是一系列主题相同的动画短片集,共有 9 部。其制作汇集了来自日本、韩国、美国三国的 7 位顶尖动画制作人,影片在电影《黑客帝国》的虚拟世界的

图 5-20 《物怪》中的《座敷童子》

图 5-21 《海洋之歌》

基础之上，对 Matrix（矩阵）的诞生、人类与机器之间的战争等细节展开充分想象，勾画出 Matrix 世界里一幅幅精彩纷呈的景象。

其中《骇客帝国之虚拟训练》讲述了男、女主人公在虚拟训练程序中的一段真假游戏，日式忍者风格，动作极其凌厉，画面简洁而唯美，营造出强烈的日本民族美术风格，像套色版画，装饰感极强，如图 5-22 所示。

图 5-22 《骇客帝国之虚拟训练》

第四节 写意风格

"写意"一词源于中国画，不以逼真的形似为目的，而力求神似。意象造型介于具象和抽象之间，在原造型的基础上力求超越，以表达主观的感受和特殊的美感。动画片中写意的造型往往是带有即兴色彩，带有随意性。

写意风格以中国的水墨动画造型为代表，人物造型简洁，线条飘逸，场景更是气韵生动，淋漓通透。《山水情》是水墨动画的代表作之一，写意的山水、人物演绎出一段真挚感人的师生情，如图 5-23 所示。

《男孩变成熊》这个故事源自爱斯基摩人的传奇。被熊妈妈带大的小男孩认为自己是只熊，他很想做一只真正的熊，可是要成为一只真正的熊，应通过三项严酷的考验：要和汹涌的大海及凛冽的北风对抗，还应战胜只有一个人的无边的寂寞。本片的造型采用了写意风格的简单线条，色调鲜艳，表现出一种神秘的东方气质，如图 5-24 所示。

系列动画片《水墨唐诗》采用水墨动画的形式，展现唐诗的意境美、韵律美、诗歌美，色彩清新亮丽，情景交融，如图 5-25 所示。

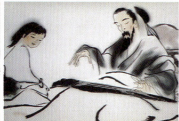

图 5-23 《山水情》

图 5-24　《男孩变成熊》

图 5-25　《水墨唐诗》

第五节　抽象符号化风格

抽象符号化风格是一种简化、无拘束、随意性较强的美术风格，它是以多变化、多形体的几何形构成的画面。《和尚与飞鱼》是一部充满禅意的动画短片。

和尚在修道院的小河中发现一条鱼，便开始在岸边想把鱼抓上来，但是任凭他用上了所有道具都莫可奈何。某天他又看见鱼，这次他一直追、追出寺院、追下山坡、穿越稻田，追著追著忽然都飞了起来，像小鸟般逍遥自在、遨游天际。如图 5-26 所示。

图 5-26　《和尚与飞鱼》

《三人组舞》的导演埃里卡·拉塞尔使用单纯描绘的符号语言,成功地将形式和抽象的音乐、舞蹈融合在一起。影片表现了一个男人和两个女人的舞蹈,他们在狂舞中耗尽了所有的情感,如图5-27所示。

动画电视连续剧《飞天小女警》的美术风格是典型的抽象符号化风格,本片采用几何化的形体和五官,用颜色和发型来区分不同角色,如图5-28所示。

诺曼·麦克拉伦(加拿大)是有影响力的动画大师之一。在他的动画艺术生涯中,他创作的短片赢得了147个奖项,这种坚持不懈的创新精神极大地推动了世界实验动画的发展。他的许多作品都是抽象的点、线、面与音乐的结合,使用纯抽象的视觉语言,如图5-29所示。

图5-27 《三人组舞》

图5-28 《飞天小女警》

图5-29 《线与色的即兴诗》

小贴士

迪士尼、皮克斯与梦工厂

迪士尼重塑经典,其大部分作品改编自经典童话《美女与野兽》《小飞侠彼得潘》《白雪公主和七个小矮人》《木偶奇遇记》等,甚至源于《花木兰》《人猿泰山》《海格力斯》,其实都是源于全球各地的神话或传说。

皮克斯创造新经典《玩具总动员》《怪兽电力公司》《海底总动员》《飞屋环游记》等。每一部作品的角色和故事都是全新的创作,几乎无法从以往的题材中找到影子,除了《飞屋环游记》和《勇敢传说》,其他都是将各式角色拟人化。

梦工厂的反经典中,不论是熊猫阿宝、史瑞克和话痨驴、马达加斯加里的四大怪咖、超级大坏蛋里的大坏蛋,甚至是《驯龙高手》里的懦弱断腿少年和缺尾巴龙,你可以在这些角色中找到很多缺点、毛病,他们或粗鄙、或邋遢、或懒惰、或滑稽,但是他们又都具有一些最质朴且珍贵的品质。

思考与练习

1. 写实风格的动画片成为流行的趋势,谈谈你对此的看法,并结合实例分析写实风格的特点。

2. 欧美的漫画风格和日式的漫画风格有什么不同,举例谈谈你的看法。

3. 你看过的动画片有哪些装饰风格呢?

4. 观摩写意风格的动画片,谈谈对中国水墨动画的认识。

5. 结合动画片例,分析抽象符号化风格的特点。

6. 选择自己喜爱的写实风格片例,临摹3～5张场景图,临摹角色动作的原、动画2～3秒钟。

7. 将摹片练习中的角色改成漫画造型,设计5～10种不同的动作。

8. 学习装饰风格动画装饰元素的运用。

9. 为诗歌《春晓》绘制四张写意风格的背景图。

10. 选择一段自己喜爱的音乐,用抽象的点、线、面的变化与组合来表现,制作成1～3分钟的动画。

扫码看本章视频资源

第六章
二维动画短片的制作流程

学习难度：★★★★★

重点概念：制作基本流程、制作知识与技法、角色与场景设计、动作绘制、后期处理

章节导读

是什么令人们的内心久久不能平静？当那些意想不到的情节在眼前展现：丛林里飞逐的人猿泰山、天空中乘风而翔的娜乌西卡、摩西拄杖劈开了红海……一切关于梦想、荣耀、自由、爱与生命，一切的可能与不可能都在这里一一呈现。人们又该付出怎样的艰辛与执着，才能得到这些关乎心灵的画面呢？

　　二维动画的制作技术是动画片中历史最悠久、表现形式最丰富的制作技术。从出现迪士尼动画片到现在，二维动画的制作技术已经相当成熟了，尽管有电脑的介入，二维动画仍需要大量的低级重复劳动和高昂的制作费用，其制作技术并没有质的飞越。二维动画将以其无法替代的艺术风格在相当长的时间内继续存在。

　　有多少种美术风格就有多少种二维动画表现形式，因为"动画"的本质之一是"画"，简单地说，二维动画只是融入了时间和空间概念的"画"。在形式和材料上，可以使用水粉、水彩、水墨、油画、版画、铅笔、蜡笔、钢笔等工具和表现技法。可以像画装饰图案一样平涂色块，也可以采用素描的表现方法自由勾勒……形式多样而丰富。

　　尽管形式多样，但二维动画短片制作的基本流程是差不多的。本章利用二维动画短片《手机魔》的制作流程来讲解，具体内容如下。

第一节 无纸二维动画常用工具

随着数字技术的发展，无纸二维动画的普及使得传统二维动画常用工具的使用频率下降，无纸二维动画的制作相对便捷了，大量动画公司使用 Flash 等软件进行创作，独立动画人也用其做一些简单的短片动画。制作者利用 Photoshop 或 SAI 等软件直接绘制线稿，免去了在纸上绘制后还需要扫描描线的工作，最后再通过 Adobe Premiere Pro 或者 Adobe After Effects 进行合成输出。

1. 主要绘图软件

短片动画主要通过使用 Flash、Photoshop 或者 SAI 软件来实现制作目标。不同的软件在制作过程中的功能有所不同。

> **小贴士**
>
> MG 动画是新流行的一种动画风格，主要使用 AE 和 CAD 软件制作而成，制作方法简单快捷，经常用来制作广告动画，网络上流行的《飞碟说》就是 MG 动画。MG 不是一款软件，而是一种动态图形，也可以用 Flash 制作 MG 动画，但是效果远不如 AE 好，也不如 AE 方便快捷。

Flash 是一种交互式动画设计工具，用它可以将音乐、声效、动画以及富有新意的界面融合在一起。Flash 软件的基本元素包括绘图和编辑图形、补间动画和遮罩。然而这些元素的不同组合可以创建千变万化的效果。

但是 Flash 在绘画上有明显的不足——不适合绘制复杂细致的东西。所以在使用 Flash 时，可以先在 Photoshop 或者其他绘画软件中绘制好图片，并包成元件，通过设置关键帧调制元件的动作，再导入背景，简单的 Flash 动画便可呈现。

相对 Flash 而言，用 Photoshop 软件制作动画则更为专业、复杂，利用 Photoshop 可以绘制复杂的原画、中间张和精美的场景，并且可以使用其强大的图片处理功能。在 Photoshop 里直接绘制线稿时，可以使用动画时间轴对原画、中间张进行动作检验，也可以将场景插入，随时修改替换。

SAI 软件的操作功能非常简单，它是一款专业、小巧的绘画软件，与手绘板有极好的兼容性，绘图的美感强，操作简便，为用户提供了一个轻松的绘图平台。如图 6-1、图 6-2、图 6-3 所示，分别为 Flash、Photoshop 和 SAI 软件的操作界面。

2. 数位板

数位板又名绘图板、绘画板、手绘板等，它是计算机输入设备的一种，通常由一块绘

图 6-1　Flash 软件操作界面

图 6-2　Photoshop 软件操作界面

图 6-3　SAI 软件操作界面

图板和一支压感笔组成。在绘画创作方面，就像画家的画板和画笔，动画中栩栩如生的人物与场景，就是通过数位板一笔一笔画出来的。数位板的这项绘画功能，键盘和手写板无法与之媲美。常用的数位板有 wacom 系列及其旗下的 babom，wacom 旗下不仅有数位板还有数位屏等产品（见图 6-4）。

图 6-4　wacom 影拓数位板

3. 视频编辑软件

常用的视频编辑软件有 Adobe Premiere、Adobe After Effects 等。

Adobe Premiere 是动画制作中必不可少的视频编辑软件，具有简单易学、创作自由程度高的特点。可以使用它完成简单的视频剪辑、调色、字幕、音频。而 Adobe After Effects 是一套动态图形的设计工具和特效合成软件，相对于 Adobe Premiere 来说，操作更为复杂。

通常情况下，使用 Photoshop 绘制完成一组镜头的关键帧后，需要导出一组图片序列，可以在 Photoshop 中的时间轴内调整此组镜头的时间，将其导出为带有节奏的完整动画序列，再将序列导入到建立好的 Adobe Premiere 或者 Adobe After Effects 工程文件中，通过里面的视频编辑工具进行剪辑调整。

可以先将导出的完整序列导入至 Adobe Premiere 的素材箱中，再拖至轨道，使用轨道左侧工具进行剪辑。如图 6-5 所示，Adobe Premiere 视频剪辑界面的左侧为工具栏，右侧为素材箱与视频轨道。还可以使用 Adobe Premiere "效果" 工具中的淡入淡出、黑场、白场、叠画等转场效果（见图 6-6）。这种操作方便简洁，但是需要制作人员有良好的节奏感，才能更好地在 Photoshop 中处理关键帧，以至于导入 Adobe Premiere 或 Adobe After Effects 中不需要大幅度调整动作节奏。当然，也可以在绘制完成关键帧后保存为一张张独立的图片，导入至 Adobe Premiere 或 Adobe After Effects 后通过拉长或缩短图片在轨道中的长度，调整镜头的节奏与时间长短。

4. 软件动检

动检就是 "动画检查"，动检师掌控着整个动画的质量，责任重大。动检师需要具备良好的绘画能力和绘制动画的经验，主要工作是检查动画中的人物动作是否连贯、张数是否正确、线条是否连贯和动画有无污点等。

图 6-5　Adobe Premiere 视频剪辑界面

图 6-6　Adobe Premiere 效果预设工具

动画制作时，可以通过 Photoshop 的时间轴功能检查动作的连贯性与节奏感。在 Photoshop 页面中打开时间轴选项，点击"从图层建立帧"后，在 Photoshop 中所绘制的每一层关键帧都会按照图层顺序出现在时间轴内，如图 6-7 所示。

图 6-7　将 Photoshop 图层转换成时间轴内的帧

点击时间轴底部的播放按钮可以查看动作，若速度太快，可以通过全选时间轴内图片，点击数字即可出现时间选项，再点击适合的秒数查看动作。当然，也可以给每张图片设置不同的时长，这也不失为一种调整节奏的好办法，如图6-8、图6-9所示。

图6-8　设置帧的时长

图6-9　设置不同时长

第二节　二维动画制作流程前期

不管是聚集上百位动画家倾力打造的影院长片，还是几个志同道合的动画创作者精心

制作的艺术短片，每个短片的制作流程都是从"一个概念"或"一个想法"开始的。有时创作者灵光一闪便有了一个好故事，更多时候则是创作者酝酿已久的想法，例如导演蒂姆·波顿表示《骷髅新娘》这个项目自己策划了十年。

当创作者有了想法后，就可以交给剧作家和造型、场景设计师去实施了。在这些重要的人物里，最重要的仍然是动画导演。

1. 动画导演

导演无疑是核心人物，他决定着整部作品的风格和基调，具体到主题概念的把握、角色的塑造、场面的调度以及声画造型和艺术样式的确定。

导演以文学剧本所提供的基础进行艺术构思，编写导演阐述文字分镜头剧本，确定人物和背景的美术风格。通常动画导演都有扎实的美术功底，所以画面分镜头剧本也是由导演亲自绘制。导演在影片制作过程中负责指导美术设计、人物动作、背景、作曲、摄影以及剪辑、配音等工作，直至影片完成。

"导演阐述"即导演告诉制片人和全体工作人员需要做什么和怎么做，主要是指导演根据剧本的主要内容，经过自身提炼加工，以书面为主要形式、画面为辅助形式，明确地说明影片的主题思想、人物性格、艺术风格、细节处理、音乐构思等其他设想，同时提出对各个创作部门的具体要求，以此来保证并完善整部作品的艺术思想的完美体现。

2. 动画剧本

动画剧本是指将"想法"或"概念"发展成一个完整的故事，并且编写不同角色的外部特征和内在性格。

动画剧本和普通剧本的不同之处在于动画表达形式的特殊性和多样化，这决定了动画剧本比一般电影剧本的内容更广泛，题材更新颖自由、更富有想象力。由于动画片的受众人群多为少年儿童，纯真、勇敢、梦想、执着……这些人类身上最美好和珍贵的东西，在动画片中表现得更为直接。

动画剧本的写作，要求人物出场要清楚，位置环境、形状大小要正确明白；对白准确，能表达角色个性；动作内容清晰，以便提供文字画面给脚本画家；有关历史的内容要有考据；要将服装、道具、建筑、自然物等的形状写出。

下面是动画短片《手机魔》前几场的剧本，通过文字可以了解剧本的基本格式。剧本是一场戏接着一场戏的形式，所以当拍摄的地点、场景换了后，就要分开写成另一场戏的剧本。每一场戏的开头要注明场号、时间、空间（拍摄时间分日景和夜景，拍摄空间分内景和外景）。

[第一场] 外景 高楼大厦前的马路 日景

（汽车声，人声嘈杂声，音乐起）

高楼大厦前面车水马龙。

男主 Jan 第一次来到繁华的大城市，呆呆看着路上的车流与行人。

他激动地举起双手拿手机拍摄城市，转过身去继续拍。

[第二场] 外景 手机特写 日景

查看自己刚拍完的手机相片时，发现这个城市里的人都很奇怪。

五个年轻人在楼前停住了脚步，只盯着自己的手机。

一位时尚美女一边走路一边低着头玩手机。

老奶奶、小朋友、坐在轮椅上的父亲和推着轮椅的儿子正在通过人行横道，他们也都低着头盯着手机。

[第三场] 外景 高楼大厦前的马路 日景

Jan 惊讶的再次看向马路上的行人。

此时，一个穿着白衬衫和棕色西裤的中年男子正低着头玩手机，从远处人行道向 Jan 的方向走了过去。

接着，一个穿着白色背心的光头男低着头看着手机从男主角 Jan 面前走过，停住脚步发一会儿消息，继续走。

有一个身着白色连衣裙的女士眼睛直盯着手机从男主 Jan 面前走过。Jan 的眼睛、身体随着女士移动。

Jan 似乎觉得这是城市里面人生活的习惯，于是也学着，目不斜视地盯着手机一手插兜向女士走过的方向走去。

……

3. 文字分镜头剧本

文字分镜头剧本指的是把文字剧本中故事情节的发展和所要拍摄的人物分成许多片段，分别绘制拍摄，一个片段叫作"一个镜头"。

"文字分镜头剧本"就是把一个个片段联系起来，成为动画片的文字雏形。"文字分镜头剧本"是未来动画片的具体计划，它要把文学剧本的思想内容，动画片的风格，各个片段的相互关系，人物性格，对白，动作，表情，背景和剧中人物的配合，每个镜头需要的时间、音乐、色彩、录音、摄影以及如何运用动画艺术来加强人物和环境的表现和气氛等一一明确地规定下来。

以下是根据部分《手机魔》的文学剧本改写的文字分镜头剧本，如表 6-1 所示。

表 6-1 文字分镜头剧本

镜号	镜头与摄法	动 作 内 容
……	……	……
003	切镜头到 Jan 中景略仰视	男主 Jan 呆呆地看着路上的车流与行人 举起手机拍摄城市，转过身去继续拍
004	切镜头到手机特写	Jan 的左手拿住手机，右手滑动屏幕，查看自己手机相片 五个年轻人站在楼前，低头看手机动作。Jan 的手指继续向上滑动手机 女士背影，走路低头玩手机。Jan 向上滑动手机 老奶奶、小朋友、坐在轮椅上的父亲和推着轮椅的儿子，都低着头盯着手机，通过人行横道
005	切镜头 中景	Jan 伸着头，双手背向身后看路上行人。右手插在裤兜，走出画面
…	……	……
006	切镜头 全景	中年男子低着头玩手机，从远处人行道向 Jan 的方向走过去
007	切镜头 中景	光头男低着头玩手机从 Jan 面前走过，停住脚步，抬手发送消息，再继续走
008	切镜头 中景同 003	穿白色裙子的女士眼睛直盯着手机从男主 Jan 面前走过。Jan 的眼球先跟随女士从左向右转动，接着身体向右转 女士走出画面后，Jan 抬起左手拿起手机从左向右走出画面

4. 画面分镜头剧本

"画面分镜头剧本"也叫作"故事板"。它是指把文字分镜头剧本加以形象化，将写好的文字画成一连串的小图，一般由导演详细地绘出每一个画面出现的人物、故事地点、摄影角度等。

画面分镜头剧本的具体内容包括镜头外部动作方向、视点、视距、视角的演变关系；镜头内部画面设计，即时间、景别、构图、色彩、光影关系及运动轨迹。画面分镜头本是影片预先的计划，也是影片最初的视觉形象，视觉上的自然流畅是动画片的主要目标，好的连贯性取决于角色动作、场景变换和镜头移动的协调。

故事板可以让人们了解更多与分镜头有关的内容。通常情况下，一个镜头附一张画，这张画会交代清楚镜头的位置和角度、景别的大小、角色的动作和表情、周围的环境。

如图 6-10 所示，在片中镜头 001 中，导演为了更明确地表现场景位置和镜头的运动，一个镜头附了好几张画，并用文字在旁边详细地加以说明，先是一个全景场景，交代背景是繁华的都市大楼，位置与角色运动是马路前流动的车辆，并且镜头随着车流的线条流动开始向前拉，当镜头拉满后，使用了车辆线条作为转场载体进行转场。作为一个小小的悬

分镜：这一词源自电影，在漫画上也可称为"分格"。漫画分镜是绘制草稿阶段的重要工作，包括分配页数、定制每页的格框划分等。分镜是制作漫画的基本形式，也是当代漫画和传统漫画联系最紧密的环节。

念，先用场景全景介绍背景，用特别的转场形式吸引观众的注意力，然后才让主人公闪亮出场（见图6-11）。

拍摄角度指的是摄影机和被摄物的视角关系，由拍摄的方向、距离、高度三个相互依存的因素决定。摄影角度分为仰拍、俯拍和平角度拍摄三种。

通常情况下，在拍摄时所使用的平视是成年人的水平视点，有时候为了追求拍摄角度的艺术表现力，会依据剧中角色选择低平视的拍摄角度。仰视角度拍摄出来的镜头通常在低于被摄对象的机位完成，也叫低角度镜头。俯视角度拍摄出来的镜头通常在高于被摄对象的机位完成，也叫高角度镜头。仰、俯镜头通常能让观众体会到剧中角色的心理感受，

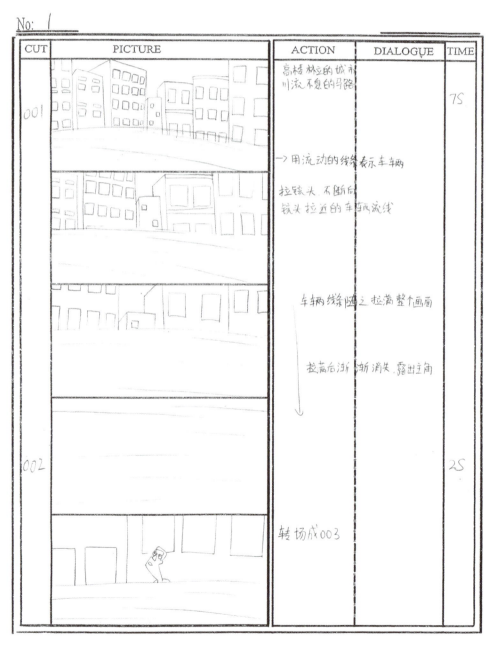

图6-10 《手机魔》分镜头画面之一

俯拍有时仅仅用来交代环境全貌或者角色与环境的关系。

景别指的是被摄主体在画面中呈现的范围。景别分为远景、全景、中景、近景和特写。不同的景别有不同的叙事功能和艺术风格。

远景注重气氛的表现和背景环境的交代。远景的镜头长度一般不少于10秒。

全景往往是每一场戏的总角度，决定镜头分切及画面中的光线、影调、色调、人物运动方向、位置的关系和制约衔接等。为了使观众看清楚画面，全景镜头的长度一般不应少于6秒。如图6-12所示，镜头005和镜头006是远景、全景在分镜头中的体现。

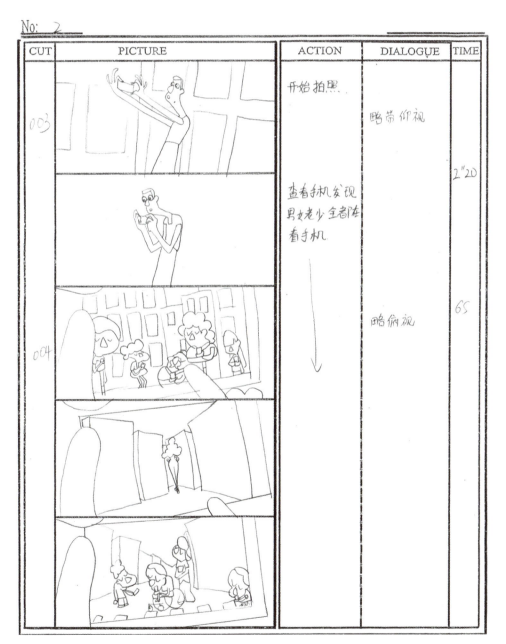

图6-11 《手机魔》分镜头画面之二

中景是动画片中常用的景别，表现角色膝盖以上或场景局部的画面，作为动画片中叙事的主要方式，镜头中的角色表演是表现的重点。

近景表现角色胸部以上的画面，观众能看清楚角色的面部表情变化。

特写镜头指角色肩部以上的头、被摄主体的局部细节，十分富有戏剧性，有很强的视觉冲击力，能够表现人物性格和情感，如图 6-13 所示。

运动镜头指摄影机在推、拉、摇、移、跟、升、降、旋转和晃动等不同形式的运动中进行拍摄，如图 6-14、图 6-15 所示。

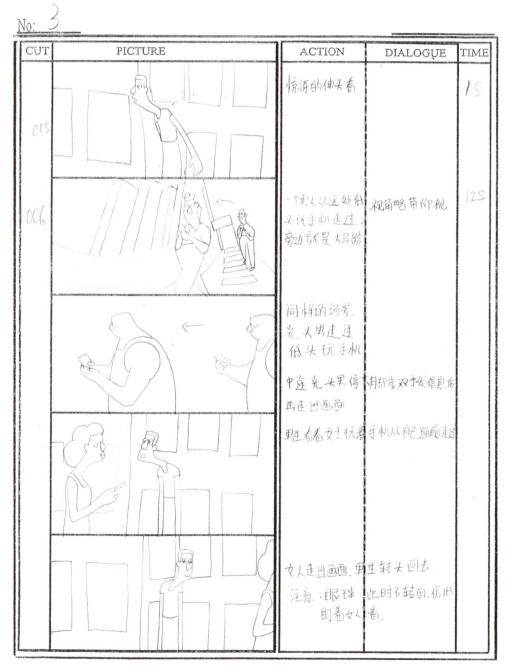

图 6-12 《手机魔》分镜头画面之三

推拉镜头有不同的表现效果，推镜头的使用在银幕上表现为被摄物体越变越大，使观众注意某件实物；反之，拉镜头的使用在银幕上表现为被摄物体越变越小，使观众视线扩展，常用来表现某一事物在大环境中的地位。

摇镜头是指摄影机的位置基本不动，使被摄景物之间的角度发生变化。摇镜头在动画片中的作用是表现环境的陈述或者对运动物的跟随拍摄。

移镜头是指摄影机与被摄景物之间的角度不发生变化，但是摄影机的位置移动，一般是与被摄物平面相平行的移动。

升降镜头的使用是指在摄影机保持拍摄角度不变的情况下，机位产生的纵向运动。

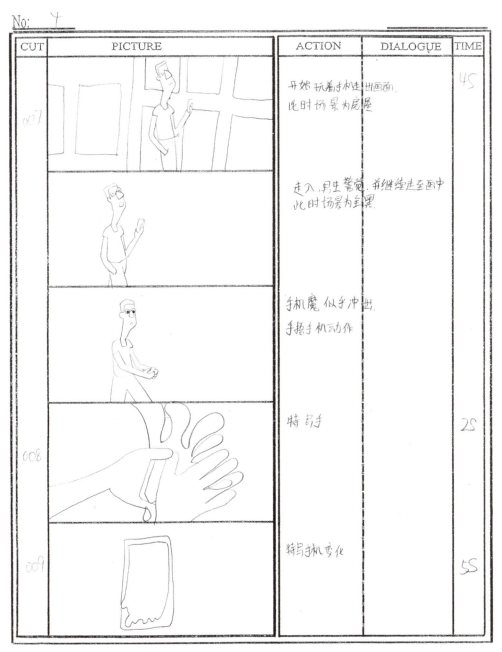

图6-13 《手机魔》分镜头画面之四

图6-14 《手机魔》分镜头画面之六

运动镜头无疑为动画片提供了更自由的叙述手段和表现风格，它在动画片中的应用非常普遍。许多故事内容如果没有运动镜头将无法呈现，镜头014就是跟移的运动镜头。

分镜头剧本是画面分镜头剧本和文字分镜头剧本结合在一起的剧本，每个图画代表一个镜头，文字主要用来说明每个镜头的长度、镜头内人物的台词及动作等。分镜头剧本可以展现镜头的景别和运动、构图和光影、运动方式和时间等具体的内容。分镜头剧本是电影语言的本质表现，它在动画片中具有十分重要的作用。

动态脚本是移动着的分镜头脚本。为了测试镜头连接的效果，在画完分镜图后，可

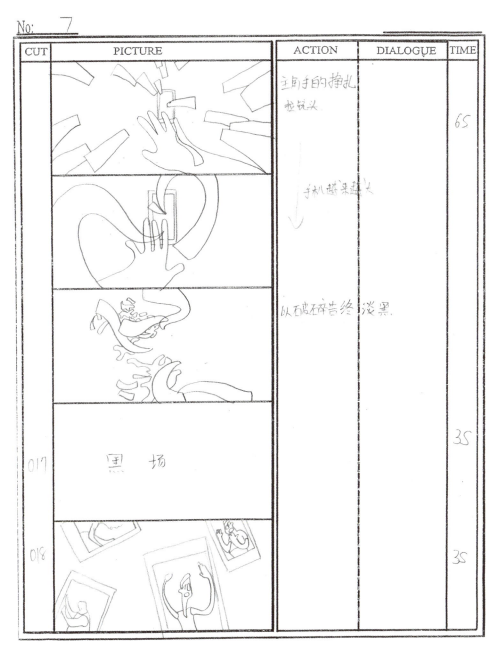

图 6-15　《手机魔》分镜头画面之七

以将分镜图一张一张按照顺序导入编辑软件里（如 Adobe Premiere Pro 或 Adobe After Effects）。设计师可以按照分镜图的要求，处理镜头的景别和一些简单的镜头运动，比如推拉或横移等，并且计算出每一个镜头的时间（如果对时间长短没有把握，可以反复测试每个镜头的时间）。当一个初版的音轨被录制出来后，动画师可以让分镜头的画幅与声音同步，合成电子分镜稿。动态脚本与分镜头剧本的不同就是加入了时间因素，可以确定片长。利用动态脚本可以不断试验故事讲述的流畅性、动作的时间长短、镜头连接的合理性。前期的工作越仔细，后期的加工制作效率就会越高。

5. 美术风格

美术风格是整个影片的艺术气质，它通过人物造型、人物动作风格、色彩、场景等塑造出鲜明的特色。

动画片的美术设定包括人物和背景的造型设计及整体美术风格的确立，这些工作在分镜头脚本之前就应该完成，分镜头剧本的绘制需要依据造型师设计出来的角色和场景来表现镜头画面。

造型设计师需要根据剧本的描述，为每一个角色画大量的设计图，从各个不同的角度来表现角色的身体特征和性格特征，还要画出角色的表情图和动作图。

为了使角色活动的环境表现得真实可信，场景设计师们需要做大量的调研工作，收集很多的相关资料，以求绘制的场景符合剧本里的时代、地域、美术风格等各项要求，同时，还有大量小道具需要设计。

所有的设计项目完成后，汇总到负责分镜头的人手中，分镜头设计师根据设计方案按照剧本的内容绘制分镜。

美术设定是一种视觉上的整体感受，包括色彩、明暗、透视感、线条等，这些构成了一部片子的美术风格。动画片美术风格大体分为写实类、漫画类、装饰类、抽象类等，但由于剧本内容的不同、绘画者的表现手法不同，又呈现出千差万别。有清晰自然的写实风格，如宫崎骏的《龙猫》（见图6-16）、《幽灵公主》等；有夸张幽默的漫画风格，如《蜡笔小新》（见图6-17）、《樱桃小丸子》；有怪诞惊悚的写意风格，如蒂姆·波顿的《骷髅新娘》（见图6-18）。

6. 角色造型设计

造型设计师根据剧本和导演的意图创作出的角色形象图稿就是动画片制作的演员形象，包括完整形象的各种元素，即各种角度的人物造型转面图、比例图、表情图、结构图、服饰道具分解以及细节说明图等。角色形象图稿是参与创作和制作人员共同参照的剧中角色的基准造型。

一部动画片的人物造型一经确定，角色在任何场合下的活动与表演都要保持其特征与形象的统一。有些角色要画出千百幅以至上万幅画稿，要经过多人之手完成绘制，但都要依照造型图来保持角色形象的一致性。

图6-16 《龙猫》

图6-17 《蜡笔小新》

图6-18 《骷髅新娘》

以《手机魔》的设计图样为例,论述角色造型设计的具体工作内容。

角色造型转面图为拍摄动画片所绘制的主要角色正面、侧面、3／4侧面、背面以及仰、俯等不同角度的形象图稿。转面图的作用是使角色的形象有立体感。由于角色在影片中的活动将出现各种角度的画面,所以转面图是动画设计人员创作时的重要参考。

如图6-19所示,呆萌的形象是《手机魔》中的主人公,他的头身比例是1:2,外形完整,特点突出。如图6-20所示,角色对比依赖色彩和线条的性质,统一性体现在相似的比例、外形以及五官特征,《手机魔》中的角色有着相似的比例和外形,头身比为3:1,角色之间有着共同的五官特征:大眼睛、大鼻子。

角色造型比例图表示各角色的不同高度比例以及主要角色本身各部位之间比例的图稿。

在人物造型设计图确定后方可进行绘制。通常是把各角色的正面直立形象画在同一地平线上,并按各角色不同身高比例标出水平高度线,以便清晰地看出各角色间高度和身体各部位比例关系的差别。

图6-19　《手机魔》男主角的转面图

图6-20　《手机魔》的主要角色对比图

动画角色的造型比例往往不是常人的比例，特别是动物或幻想出来的角色形象，体态特异，角色间的大小形态差异也很大，比例悬殊。不论在任何场合都要保持角色自身的特点，以及各角色间的比例关系，如图 6-21 所示。

图 6-21 《手机魔》里角色的比例图

角色表情图指的是为了拍摄动画片所绘制的主要角色面部喜、怒、哀、乐等各种表情的形象图稿。根据剧本对角色性格的刻画和剧情的需要，以主要角色造型图为依据绘制的各种特定表情模式，供参照绘制用，如图 6-22 所示。

图 6-22 《手机魔》里男主角的表情图

道具是同剧情、角色直接相关联的实物，是环境的必要组成部分。道具往往与角色同步出场，具有刻画人物表情、显示人物身份和兴趣爱好的作用，同时还可以渲染环境气氛，如图 6-23 所示。

图 6-23 《手机魔》里的手机

7. 动画场景设计

动画场景设计是指根据剧本内容和导演构思创作的动画片场景设计稿，首先要画出全片场景风格和色调的图稿，然后再画出每场背景的彩色气氛图。

如图 6-24 所示，在《手机魔》的场景气氛图中，远处是处在阴暗中的房屋，天空中飘着狭长的云，显出夜晚气氛的苍茫之感，色彩阴暗。

以下是另一张场景气氛图，白天，高耸的建筑，川流不息的车辆，表现出城市的冷漠与繁忙，如图 6-25 所示。

图 6-24　《手机魔》的主场景之一——夜景

图 6-25　《手机魔》的主场景之二——日景

场景的艺术风格需要与人物造型相统一。场景设计还应根据故事的时代、文化、背景设定出与之相符的建筑装饰、器物、街景等。

8. 先期音乐和先期对白录音

根据剧情的要求和导演的艺术处理形式，应预先确定全片的主旋律和音乐风格，写出主题歌、插曲和某些节奏性较强的场次的先期音乐或进行角色的对白录音。

先期音乐的运用可以使画面动作与音乐旋律相协调，让动作节奏感鲜明强烈。先期音乐录音可以让动画师从录音磁片中算出速度格数，作为动作设计掌握节奏的依据。先期对白录音可以让动画师根据具体对白的长度，来设计角色讲话时的口型与动作，让镜头中人物语言和口型变化与配音演员的声音相一致。制作动态脚本时，应让先期音乐、先期对白配合镜头画面完成音画同步。

先期音乐具有操作难、成本高的特点，一般在影院动画片中使用。而个人创作艺术短片可以先用类似风格的音乐，到后期再制作音乐将其替代。

第三节　二维动画制作流程中期

动画制作流程的中期是艰辛的制作阶段。在这个阶段，动画制作人员将一笔一笔画出人物运动的过程、人物的表情变化、动作姿态，他们将绘出成千上万张图。场景绘制师则会画出每个镜头里的背景和道具。导演则要为每个镜头填写摄影表。

1. 设计稿

简单地说，设计稿就是详细而精确的分镜头。

动画制作人员会按分镜头台本设计好的指示和说明，画出详细的图，其中包括人物移动的起止点，人物简明的动作、表情、所在的位置，镜头的角度和大小，镜头如何移动。

设计稿必须明确人物和背景的关系、角色活动范围、角色活动的时间、使用多大的画面（虚线范围内是安全框）让人物可以自由地在背景中运动，并标出人物组合的位置、镜头推拉等，前景、家具、饰物、地板、墙壁、天花板等结构都要绘制清楚。制作设计稿时，角色和背景分开画。

设计稿上标注的详尽信息有规格框、镜头号（Scene，简称SC）、背景号（background，简称BG）、秒数、行为动作、运动路线、镜头运动、分层以及其他要交代给工作人员的信息。

以下是《手机魔》015镜头的设计稿，如图6-26所示。"SC—15"是镜头号；"BG—2"是背景号；带方框的数字9是规格框的书写方法，表示这个镜头绘制时使用9号规格框；1″10表示这个镜头需要1秒10帧完成。

2. 摄影表

摄影表是动画师用来记录一个场景或镜头内所做的动作和对白（或音乐节拍）以及摄影要求的图表（见图6-27）。以003镜头的摄影表为例，参照原动画对摄影表的结构进行解释，如图6-28所示。

每一个水平格表示胶片的一格。表头部分：Title——片号（片子的名称和集号）；Name——填表格的名字（绘制人员）；PAGE——本表为同一镜头的第几张；Cut——镜头号；Time——所用时间。填表区：ANIMATION——动作提示区；DIALOGUE——

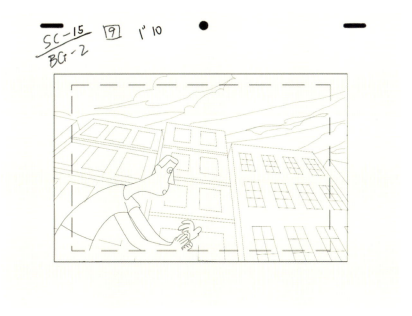

图6-26 《手机魔》015镜头的设计稿

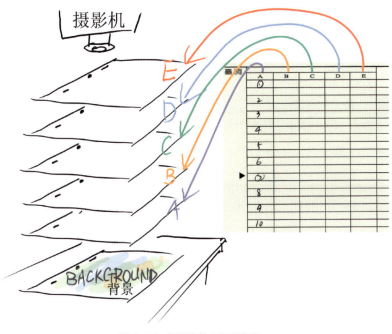

图6-27 摄影表的分层示意图

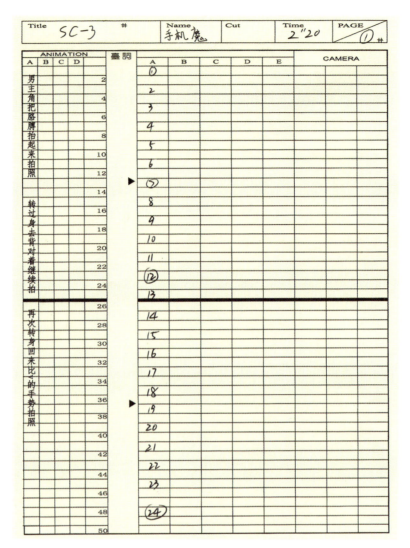

图 6-28　《手机魔》003 镜头摄影表之一

对白区；A、B、C、D、E——分层区（表示可能用到的动画层）；CAMERA——拍摄指示区。

动画片的时间单位是根据固定的放映速度计算出来的，电影每秒放映 24 幅画，电视每秒放映 25 幅画，每一张画即为一帧。屏幕上一秒的动画工作单位是 24 格。摄影表中间标出的数字就是帧数，一秒钟的动作在表格里要填写 24 格。然而，每秒 24 格并不代表需要 24 张画，一张画占一格称为"一拍一"，一张画占两格称为"一拍二"，一张画占三格称为"一拍三"，以此类推，有些画占到十几格，这叫定格，在屏幕上表现出来的状态就是画面上的这层物体静止不动了。

003 镜头里只设计了一个动画层，即主人公在背景前面的一个自拍动作，因此，只需要使用摄影表的 A 层，如果还设计了其他的动作，比如有人走过，就要安排在其他层里，切记不能混在一起标注。

摄影表 A 层的 24 张原动画一共占了 34 格，这意味着男主角完成这个转身一圈拍照

的动作一共用了2秒20帧。前面一直用的是"一拍二",最后一张原画(24)占了20帧,差不多停顿了一秒钟,如图6-29所示。因为要切换下一个镜头,这一秒钟则作为一个短暂的停顿,这就涉及动作的节奏问题,这种停顿要用长线延续下来表示。镜头结束时,要用粗的横线或"×"符号标注出来。

3. 原画、动画

设计稿完成后,分两部分作业,"背景铅笔稿"应交由背景师画成彩稿,角色设计稿应交由原画师将角色的动作、感情和性格表现出来,但原画师不需要画出每一张图,只需画出关键几张就可以,其余的交由动画师去完成。

那么,"原画"具体是什么意思呢?原画师在制作流程中又担任什么角色呢?动画片中的原画就是动作设计者,相当于真人电影中的演员,每个镜头中角色动作的起止及转折时的关键动态属原画范围,它是导演艺术创作中的重要组成部分,一部动画片的动作是否生动、精彩就看原画的创作水准了。

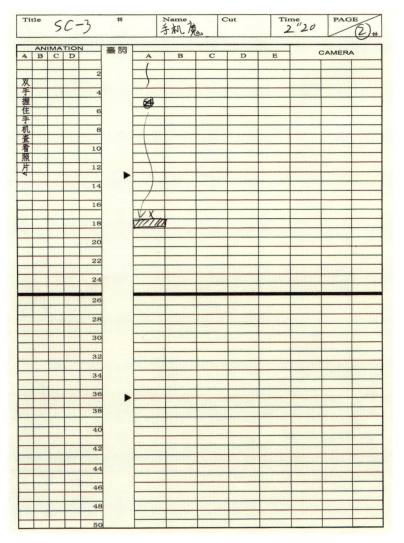

图6-29 《手机魔》003镜头摄影表之二

以下是《手机魔》003镜头的原画，由于动作的幅度很大，一共画了四张原画将动作的主要转折点表现出来，如图6-30所示。

原画可以决定动画片中物体的动作幅度、节奏、距离、路线、形态变化是否具有表现力和感染力。动画师可以替原画师完成所有动作中间的过渡张，使动作的转折和起伏流畅、连贯。

原画与动画的主要差别在于原画设计是创作动作，而动画的主要任务是运用动画技法连接原画完成动作。动画师要在原画之间画出使其合理、流畅连接的画稿。

原画师不仅要画出角色的视线、动作方向、运动速度、人物透视、人体运动的距离，还要算出推拉镜头的速度与距离，并且将动作和画面的处理写在摄影表上，在摄影表上还需注明淡出淡入、重叠的位置与长度，使摄影师能依据摄影表，拍摄原画呈现出来的内容，并配合背景使两者结合在一起，完成合成工作。

原画的设计、绘制技巧需要大量艰苦的训练，如对人物造型和结构的准确把握、对运动规律的熟练运用、动作中加减速度的控制、人物性格的揣摩和表现、透视的准确度、口型与对白的配合……原画师需要掌握大量知识，就像优秀的演员会给观众留下深刻的印象一样，好的动作设计是动画影片成功的关键。

原画师除了需要加强速写和默写的训练、多多观摩优秀动画片以外，还可以借助以下辅助手段来提高原画水平：

①将片中的主要人物制成雕塑，让原画有立体的依据。

②利用现代先进的数码影像技术，拍下人物动作的过程，逐格研究。

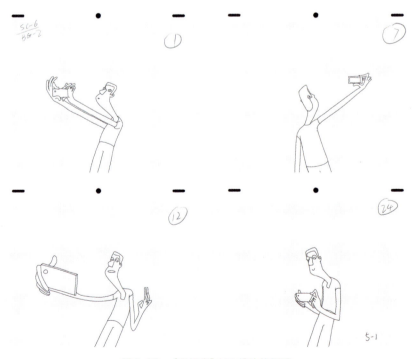

图6-30 《手机魔》003镜头的原画

③将难度大的镜头用真人演出来,再摩片。前文所述的《半梦半醒的人生》和《黑暗扫描仪》就是使用的这种方法。

4. 动检

动检是对已经画好的原画进行动作的检测,可以用动检仪将完整动作的原画拍成铅笔稿样片,供导演、原画师、动画师检查,发现问题并及时修改,也可以利用扫描稿在电脑软件里进行检查。

5. 动画场景

设计稿完成后,由场景师绘制场景,每个镜头对应一幅场景图,镜头之间既要统一风格,又要控制好每个场景独有的色调和气氛。

动画中有景别的概念,创作者为了解决角色在远、中、近景中的运动问题,发明了"层",最早用于迪士尼动画片。也就是说,场景要分层绘制。"层"的运用在手绘动画乃至电脑绘图中,都是一种极为重要的技术,"层"可以让画面里的众多元素动起来。

"层"即是无数张叠放在一起的透明的画纸。创作者可以按预先设计好的先后次序,将需要绘制的内容分别画在不同的透明纸上(没有绘制的地方呈透明的效果),然后将这些透明纸叠放在一起,上层的透明处会露出下层的内容,最终显示完整的合成画面。

根据《手机魔》015镜头的设计稿,场景师绘制出彩色的背景图,因为主人公站在画面的最前面,这个镜头的背景没有分层。云和天空没有分层,在剧情中这是一块巨大的幕布,而且云是不需要飘动的(见图6-31)。主人公捂住手机的动作是要分层画的,后期再合成到镜头里。012镜头也是运用这个原理,如图6-32所示。

图6-31 《手机魔》015镜头的背景图

带有镜头运动的背景图需要画得比屏幕面积大一些，或长幅或高幅，供镜头左右、上下移动。图6-33为《手机魔》001镜头的背景图，这是一个从下至上上摇的运动镜头，可以表现大的环境、大全景。

图6-32 《手机魔》012镜头的背景图

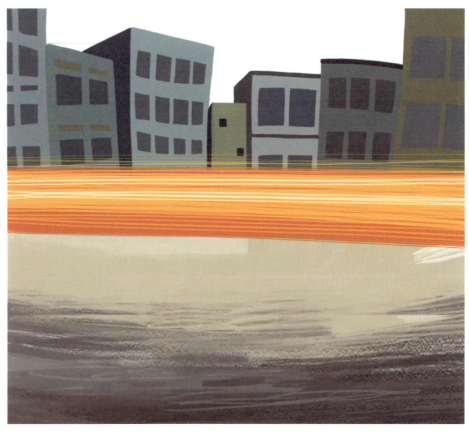

图6-33 《手机魔》001镜头的背景图

6. 誊清

誊清是动画绘制过程的工序之一,即当动画片中原画草图完成后,按照角色的标准造型,用明确而整洁的铅笔线条誊清在动画纸上的原画正稿。一个镜头的原画正稿完成后,然后绘制中间画,最后完成动画铅笔稿。

7. 上色

在电脑介入动画制作之前,创作者会按美术设计定出标准色样,在描好线的胶片的反面进行上色,而现在则都使用电脑上色了,工作效率提高了几十倍。

数码技术的介入让动画制作更方便、快捷,虽然前面的工作仍须手工制作,但从上色这个环节开始就有质的飞越了。目前,短片使用的上色合成软件通常是 Photoshop。

在 Photoshop 中使用导入图片命令将扫描好的图片导入,再将图片转换为时间轴的帧,如图 6-34 所示。

将扫描导入进来的线稿,用上色模块对其进行上色。如图 6-35 所示,界面右侧是色指令,即统一标准的色彩。

也可以通过 ANIMO 软件进行上色,在 ANIMO 里进行单线平涂较为方便,但是如果对上色的效果要求很高,并且要求画面具有强烈的绘画风格,那么就得使用 Photoshop 软件进行上色处理,如图 6-36 所示。

图 6-34　扫描导入进来的线稿

图 6-35　将导入进来的图进行上色

图 6-36　导入图片在 Photoshop 里上色

第四节　二维动画制作流程后期

在二维动画制作流程的后期，参与人员有导演、剪辑师、录音师、合成师。合成、样片剪辑是电影艺术创作中一个重要的环节。

1. 合成与剪辑

当角色的动作部分和场景的背景部分绘制完成后，可以通过 ANIMO、Adobe After Effects、Adobe Premiere 或 Combustion 软件进行合成，并且可以利用软件加上各种效果，比如光晕、雨、雾等，如图 6-37、图 6-38 所示。

动画片的剪辑一般使用电脑系统的非线性编辑，不但速度快、效果好，还可以在画

图 6-37　在 Adobe Premiere 中合成

图 6-38　合成后的背景和角色效果

面上增加特殊效果，使影片呈现更多的变化与趣味感。Combustion 和 Adobe Premiere 是功能强大的编辑软件，可以将合成的镜头素材导入其中，用设计好的编辑方法进行镜头的组接，淡入淡出、黑场、白场、叠画等是常见的剪辑方法，可以用其制作出各种不同的效果。

2. 后期录配音

动画片制作的最后一部分是声音部分。后期录配音包括音乐、对白和动作效果声。

音乐在动画片中占有重要的地位，起着强调画面动作、解释画面内容的作用，与画面有着不可分割的联系。

根据片中的不同角色选择配音演员，按照全片的对白台本，将样片分成若干段落，让配音演员反复观摩样片，进行对口型的练习，片中各个角色的声音由配音演员塑造，并使其与角色融为一体。

"音效"就是各种效果的声音，如风声、雨声、开门声、走路声和挥出拳头的声音等。把各种效果的声音和画面合成在一起，再加上后期特效，通过剪辑和合成可以做出样片，以《手机魔》的样片截图为例，如图6-39所示。经过细致、复杂、繁琐的几十道工序之后，一部动画片就诞生了。

图6-39 《手机魔》样片截图

小贴士

动画剧本

动画剧本与一般的电影剧本有很大的不同。动画剧本更严谨，场景的设计、角色的表演、动作、道具、台词、节奏等都要在剧本创作阶段考虑周全。而在电影或电视剧的制作中，剧本都是边拍边写的，或者在拍摄过程中进行修改。

动画剧本涉及的题材自由度较高，表现非现实内容的成本相对较低，但这种自由度也不是毫无限制的。动画编剧也需要熟悉动画制作的技术限制，尤其是团队的技术限制、成本限制。比如压缩不必要的角色数量、场景数量、甚至少换衣服等都是基于成本考虑的要点。

总的来说，动画剧本就是要作更详尽的角色分析和描述，更详尽的角色表演，甚至要描写具体动作和表情。因为没有真人演员进行角色创作，无论是对白还是情节应更准确。创作的想象力可以尽情释放，但也需要符合逻辑。结构应相对简单，这样更有助于充分发挥动画的优势，简单的剧本结构是在创作二维动画短片之初需要注意的一个最重要的问题。

思考与练习

1. 导演为什么是动画片创作的核心人物呢？

2. 动画剧本和普通剧本有什么不同呢？

3. 镜头运动的形式有哪些？

4. 二维动画制作流程的中期包括哪些方面的内容？

5. 什么是原画？什么是动画？

6. 二维动画制作流程的后期包括哪些方面的内容？

7. 谈谈你对动画片音乐的认识。（选一部自己喜爱的动画片，200字左右。）

8. 试着将某个成语故事或幽默小品改写成剧本，设计剧中人物和场景，并编写情节，按照动画剧本的格式书写。

9. 将文字剧本绘制成分镜头剧本。

10. 为剧中人物设计造型，分别画出比例图、造型转面图、表情图和道具图。

11. 为剧本设计场景，画出主要场景的彩色气氛图。

12. 为设计稿的镜头进行原画创作，并添加动画。

13. 为镜头绘制场景图，为需要分层的画面分别绘制出前景、中景和远景层。

14. 将绘制好的原画和动画，在电脑软件Photoshop或ANIMO里上色。

15. 利用电脑软件进行角色和场景的合成，并配上音乐和对白，做出几个完整的镜头。

扫码看本章视频资源

第七章
二维动画短片创作实例解析

学习难度：★★★★★

重点概念：前期构思、绘制技法、后期处理

章节导读　本章节解析二维现代水墨动画《回乡偶书》的创作全程，帮助读者对二维动画短片从构思到制作有更全面和深入的了解。本片选择唐代诗人贺知章的名篇《回乡偶书》作为表现内容，剧本通过诗人回乡路上的所见所想，用欢乐写悲情，表达了归乡游子反成他乡客的复杂惆怅的情怀，如图 7-1 所示。

　　传统的水墨动画工艺异常繁复，当代少有较完整的水墨动画长片出现。本章将通过水墨动画短片《回乡偶书》的创作实践，寻找使用现代数字技术进行艺术表现的有效途径，并展现水墨动画独有的视觉形式，结合现代的视听语言，尝试为现代水墨动画寻找特有的形式语言。

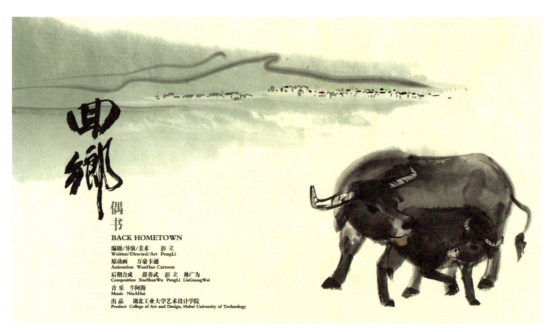

图 7-1　二维现代水墨动画《回乡偶书》海报

第一节　水墨动画《回乡偶书》的剧本创作

1. 诗意分析与剧本创作

中国的水墨动画融合影视艺术特性和中国传统书画艺术，具有独特的艺术表现形式，是中国特有的、最具民族特色的动画艺术。

诗歌的题材与水墨动画的形式有密切的联系，水墨自然天成的韵味可以诠释诗情画意，传达出诗歌和中国水墨画一脉相承的人文情怀。

"少小离家老大回，乡音无改鬓毛衰。儿童相见不相识，笑问客从何处来。"《回乡偶书》这首诗表达了诗人眷恋故土强烈而复杂的情怀，即岁月流逝，春风依旧；两鬓早白，乡音不改。在诗人眼里，家乡的景物既陌生又熟悉，那种喜悦又不无伤感的情绪油然而生。

动画剧本经过反复修改，最后明确了"家与回忆"的主题，"母亲和家"是同一个概念。剧本里"水乡行舟、石桥上岸问童子"的情节，从欢情到愁绪，创作者边做电子分镜边修改画面细节。

2. 情绪基调和情绪结构线

"回家"，为自己的心找到归宿。漂泊的游子，冥冥之中总有故乡的呼唤声在梦里萦绕，家乡也成了一种象征。每个人都需要归宿，都需要精神家园，它或许不是具体的地方，或许只是对一条河、一座儿时开满映山红的小山、一座小小的石板桥的记忆，或许只是母亲回眸时的一个眼神、童年伙伴的笑脸、夏夜里草丛中隐隐的萤火虫……回忆、思念像汹涌的潮水将我们吞没。

"当我们欣喜地踏上回家的旅途，满怀着憧憬和向往，记忆中的一切，能否再出现，山山水水、日日夜夜……终于，我们踏上曾经熟悉的故土，可是，一切仿佛那么陌生，只有不相识的孩童稚气地询问：'客人从哪里来？'我们从哪里来，我们要到哪里去，这一刻，才发现，心，早已无所归依。"

《回乡偶书》的情绪基调是深沉悠长的，温暖亲切且质朴，饱含着诗人强烈的眷念故土的情怀，整个动画片情绪设置是变化的，从轻松欢快的心情到怅然的失落感，画面也从热闹温暖的氛围开始，在消散、寂寥的暮色细雨中结束。

水墨动画影片大多是散文式的松散结构，节奏缓慢，没有情节剧起承转合的叙事结构和激烈的戏剧冲突，也没有搞笑噱头，这些特点制约了水墨动画在当代动画领域的发展。《回乡偶书》是由古诗改编的剧本，全片的叙事性更加薄弱，为了回避这个明显的缺失，笔者在剧本创作上不以叙事为中心，而是以领会诗意、传达诗情为中心，以传达情绪作为本片的重点，于是情绪的跌宕起伏、起承转合就成了剧本的结构线，也是整个影片的内在核心。

剧本开始时写老人和书童一路跋山涉水，小船在熟悉的水巷里行走，景色依旧，老人的情绪是喜悦的。船靠岸，老人和书童遇到一群做游戏的儿童，气氛热烈欢快，老人的情绪也达到兴奋和喜悦的高潮，追忆儿时的美好画面，仿佛跑到母亲的身边，随着母亲在老人眼前浮现，笑容渐隐，母亲泪光闪闪，音乐在此刻陡然悲凉起来，老人一转身，回望时，雨雾中苍茫大地，自己仿佛一叶孤舟飘零，无所归依，情绪低落到谷底。

全片从欢乐到悲情，大起大落，情绪结构线是清晰明确的，画面色彩、镜头语言、音乐相互配合，营造出深沉隽永的思乡之情。

第二节 水墨动画《回乡偶书》的创意前期

1. 采风与创作

"仁者乐山，智者乐水"，中国人讲究体验，投身心于自然，把面对自然叫"返璞归真"，写山水也就是写性情。传统美学中很重视艺术家主体情感与外在自然世界的关系。我国的山水画家十分崇尚师法自然，如五代画家荆浩在太行山朝暮观松，画松十万本，始得其真；清代石涛提出"搜尽奇峰打草稿"的艺术主张；国画大师李可染先生认为：写生，是画家面向生活，积累直接经验、丰富生活感受、汲取创作源泉的重要一环。

李可染先生强调通过写生认识自然规律，不是像科学家那样认识自然规律，而是去认识美的规律，去寻找合适艺术表现的自然对象的审美特征。经典水墨动画片《牧笛》源自李可染先生的名画《牧童与牛》。《牧笛》的创作过程充分体现了观察自然、体验生活的重要性，动画艺术家们花费两个半月的时间在广东采风，和水牛、放牛的孩子们在一起体验生活。全片一幅幅引人入胜的优美画面都是在美丽的大自然中通过长期观察、反复写生

精心创作出来的。

《牧笛》中的音乐也在动画艺术家们的创作中孕育而生，笛声在美景中悠扬飘远。这一曲田园牧歌如此清新婉转，让观众难以忘怀。

在创作《回乡偶书》的过程中，创作者深深体会到写生和采风的重要性，在江西写生时的所见所闻会不知不觉地影响创作者的思路，虽然在乡村闲逛、画画时没有确切的想法，所画的风景也不完全符合剧中的地域特征，但创作者关注生活，认为人们的感情是相通的。

写生采风前，创作者一直在设计母亲回头的动作，直到在婺源（江西省上饶市）拍摄照片时，注意到那个坐在墙角边戴头巾的老妇人，满脸沧桑，目光祥和、宁静，岁月的痕迹与人情的温暖洋溢在她的目光中，创作者的灵感由此而来，那应该是一张悲凉却又满溢脉脉温情的画面，足以传达出老人离家五十年以后归乡的万千思绪。此后，创作者打开了思路，老妇人的形象成就了片中极有分量的两个镜头，如图7-2、图7-3所示。

《回乡偶书》片头背景中的水乡长幅，取材于婺源理坑的溪景。创作者边走边拍，模拟横移的长镜头，记录下影像，整理成片中的背景图，如图7-4所示。

影片结尾部分采用了一组平行蒙太奇镜头。春天的纷纷细雨中，洋溢着温馨母爱的画面，都是在采风时得到的动人情景：小狗在大狗身边厮磨、母鸭带着小鸭、母牛舐犊之情，

图7-2　实景照片与48号镜头画面（设计图）

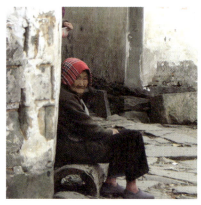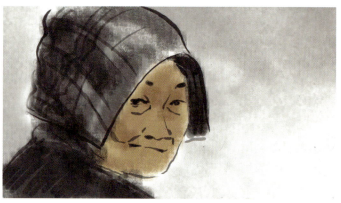

图7-3　实景照片与52号镜头画面（设计图）

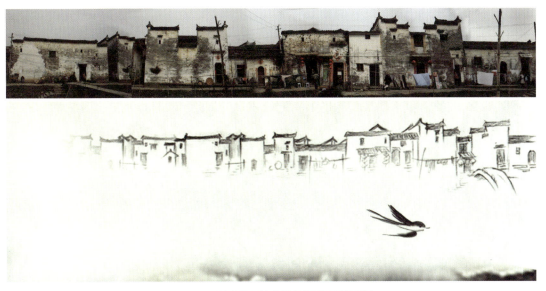

图 7-4　理坑实景和片头局部背景图(设计图)

情真意切，感人至深，如图 7-5、图 7-6 所示。

　　收集来的素材只是创作的原料，艺术作品毕竟是精心加工出来的。创作者需要精心选择合适的物象，并用自己的形式语言来表现，在 50 号镜头里加入舐犊的母牛，这是情节需要的内容，借景传情，表达母爱之情深。这组镜头组合旨在触景生情，表达老人怀念母亲、思念家乡的情感。

图 7-5　实景照片和 49 号镜头画面(设计图)

图 7-6　实景照片和 50 号镜头画面(设计图)

自然与生活是触动心灵和激发灵感的永不枯竭的源泉。自然的山水和物象本身并没有特别的意义，创作者只能将它们作为意象，融入自己的情感，从中调动、提取和强化蕴藏在现实生活和自然中那些具有情感象征意义的景与物，加以表现，从而赋予其精神属性，即自然素材和创作的关系——艺术高于自然。

2. 形式的生成

对于"形式"的理解，美学大师宗白华是这样解释的：美术中所谓的形式，如数量的比例、形线的排列、色彩的和谐、音律的节奏，都是抽象的点、线、面、体或声音的交织结构，可以深入地反映现实的形象及心情诸感，使人在摇曳荡漾的律动与和谐中窥见真理，引发无穷的意趣、深远的思想。

水墨山水画大多发挥背景的作用，传统的水墨动画片借景抒情，情景交融。人物用水墨手法表现，虚实变化丰富，墨韵十足，是十分吸引人的形式。当代CG水墨动画片大多是用数码技术模拟水墨笔触虚实相间的晕染效果，用特效软件制作云雾、流水、飞花、落叶、飘雨，并将立体和深度空间引入水墨动画中，数码技术给水墨的平面世界创造了自由的深度空间，让人耳目一新，但若停留在此，作品也将渐渐失去持久的活力。

或许当代的水墨动画只是在搬移水墨画外在的形式，水墨动画内在的核心与继续发展的空间仍需动画工作者艰辛地探索。

"笔墨意象"——《回乡偶书》新的形式语言，被称为"玩水墨"。"玩水墨"这个词汇并没有轻视水墨技法的意思，而是建议融入情思，以轻松的、无拘无束的心态进行创作。

"玩"是一种洒脱与自在，或许动画本身就是一种狂欢的形式。动画可以让人们沉浸在自己创造的虚幻世界中，在所有现实中不可能发生的故事里遐想。动画为"不可能"营造了诗一般的境界，在这里作品尝试着创造不朽，不顾一切地打破现实的桎梏……动画让"真实与虚幻""可能与不可能"早已没有了界限。

形式不能流于表面，艺术作品的形式一定要为内容服务。一个好的作品，首先是以"情"动人，而不是以技法取胜，技法应蕴含在情绪之中，以及由这种情绪产生的画面结构之中。水墨动画不能纯粹因为模拟了水墨的晕染效果就被称为水墨动画，而是要让水墨的灵魂融入动画作品中，那才是真正有生命力的水墨动画。

什么又是水墨的灵魂？水墨画的灵魂来自创作者的灵魂，创作者以笔墨的形态、笔墨的情趣来表达自己的情感、思想和审美意趣，水墨的内核是中华传统文化所支撑的"师法自然""心境相依"的精神境界，饱含着中国人高尚的格调品位、时代的审美理想和深切的人文情怀。情感是作品的生命，生、死、爱是人类永恒的主题，蕴含深切情怀的水墨画作品，才具有永恒的流动的灵魂。

当代写意水墨呈现出画面意象化和形式化的趋势。水墨画家借鉴西方现代抽象画中的

形式构成方法，用中国书法的结构观念来支撑画面，采用满篇幅构图，不注重表现山水的层次、远近、虚实之类的传统审美精神，而是通过画面彩墨的构成给人一种全新的现代水墨的形式意象。

吴冠中先生的系列彩墨画《江南水乡图》将物象抽象成点、线、面：小桥——大弧线；流水——长长的细曲线；人家——黑与白的块面。该作品呈现简约之美，空灵而恬静，尽展江南水乡秀丽婉约的气质。

现代艺术对于抽象美的形式异常关注，从西方现代派艺术潮流开始，就有很多艺术家深入地研究抽象元素点、线、面的形式美感，纯粹的点、线、面成为极具生命力和表现力的元素。

《回乡偶书》片中的部分镜头就发掘了笔墨形态自身的表意能力，将笔墨脱离客观物象，让抽象的点、线、面纯粹为情绪和气氛服务，画面犹如"墨与水的舞蹈"，流动晕化的水墨充满生命感，且具有形式意味。

在孩童们玩耍的片段里，画面中合成了五彩晕染的墨点、墨线、墨块。骑竹马、戴虎头帽的孩童丙一路飞溅五彩的墨线和墨点，小姑娘周围的五彩墨色在画面中晕染羽化成翩翩粉蝶……热闹欢快的气氛呈现出春天的温暖和勃勃生机。温润、醇厚、滞缓地蔓延着的彩墨，仿佛滞留、融解了孩童们天真的笑容，抽象的点、线、面"飞舞"起来，如图7-7、图7-8所示。墨彩慢慢化开、慢慢消散，融化了游子心底的酸楚，而那份思愁愈沉愈厚，浓得挥之不去。

图 7-7　12 号镜头和 23 号镜头中的戴虎头帽的孩童丙与小姑娘（设计图）

图 7-8　35 号镜头和 31 号镜头中的扎冲天小辫的孩童丁与扎牛角辫的蒙眼童（设计图）

图 7-9　53 号镜头和 55 号镜头画面（设计图）

　　将抽象写意的墨点、墨线、墨块的动态形式转化成烘托气氛、表达情绪的重要元素，同时配合色彩的情感力量，利用声音元素营造感觉，是"玩水墨"的主要指导思想。

　　在 53 号镜头中，老人站在石桥上，面对暮色中茫茫的大地，心潮澎湃、感慨万千，用什么可以表达这种情绪呢？创作者设计了大块浓墨从画底涌上去，速度由凝重滞缓到急促飞奔，定格画面中的墨痕有一股强烈的向上动势。剥离具体物象的水墨笔触、墨迹，以浓墨自身的形态动感将水与墨交融蕴含的内在力量发挥得淋漓尽致，如图 7-9 所示。

　　在 55 号镜头里，暮色中下起了雨，雨滴落在水面上，一只孤燕掠过水面，荡起涟漪，它飞过石桥,（跟摇）石桥上，隐隐约约出现了几个斑驳的石刻字，雨水浸透了上面的字——思家桥，雨滴从石缝中缓缓流下，宛若流泪……为了传达出伤感的情绪，创作者将滴落的雨水用水墨下坠的意象加以强化，这是全片点题的镜头，色调灰冷，形态哀伤，将老人悲凉的心境沉缓地表现出来。

　　将内心的情感、思绪利用动态笔墨形态外化出来，加以夸张、强调，是《回乡偶书》独特的表达方式。利用笔墨形态自身丰富的形态语言，将无法言传的部分直观呈现给观众，正是水墨动画特有的形式语言，而且是一个生生不息的创作源泉。

　　水墨画中的意境和意匠是两个不可或缺的关键，意境来自景与情的交融，意匠即表现方法、表现手段的设计，简单地说，就是加工手段。有了意境，没有意匠，意境也就落空了。

　　齐白石有一枚印章"老齐手段"，说明他的画是很讲究意匠的。唐代大诗人杜甫认为"意匠惨淡经营中"，"语不惊人死不休"。诗人、画家为了把自己的感受传达给别人，只有苦心经营意匠，才能找到打动人心的艺术语言。

　　水墨动画的形成首先是绘制水墨画，画面的构图、形式感的体现是创作的关键。中国画意匠的加工手段是大胆、高超的。关于中国画的意匠，李可染先生做了高度的概括，以下从三个方面进行论述。

　　（1）剪裁

　　中国画讲究空白，"计白当黑"，创作时应画出最精彩的部分，舍弃次要的、多余的，使主要部分更加突出。自然物象只是创作的素材，取舍之间见匠心独运。

创作者在设计老人和书童上岸后的情景时，采用了裁剪的方法，大胆将周围环境省略掉，人物拍摄时采用近景，特写时采用白底，使用意象的情绪符号。留下一棵柳树作为标志性的景物，一是借颜色，二是借动态，柳枝的飘动可以让人感觉到春风，能够营造出一定的氛围，如图7-10所示。

如图7-11所示，为了营造出热闹、温暖的气氛，镜头画面中设计了一大群孩童嬉闹的情景，孩童自然流露的纯真感能让人内心感到欢喜和温柔。表现人物时大多采用较近的景别，可以让画面饱满，人物的动作和表情突出。

（2）夸张

艺术应该把现实中最重要的部分加以强调表现。夸张能够在情感上给人以最大的满足。艺术可以表现爱与恨、快乐与悲伤，要充分地表现感情就要采用夸张的形式。

动画片《回乡偶书》在剧情设置上采用以乐景写悲情的方式，表现为一种艺术夸张的手段。在营造了欢乐的气氛后陡然转调，画面中的形态、色彩、音乐全都表现出悲凉、失落的愁绪，命运的起起伏伏，岁月的怅然流逝，在这一刻，因对比的强烈程度而表现得淋漓尽致。

图7-10　老人和书童上岸后的镜头画面

图7-11　《回乡偶书》镜头画面

图 7-12　48 号镜头不同的处理方案

在设计"坐在墙角边的老妇人"的镜头时，忽略了环境的真实性，剧本和画面中原本有一位年轻的母亲抱着孩子坐在老妇旁边，传达出天伦之乐之意。最终，创作者将老妇人一个人留在镜头里，瘦小而苍老的身影在大面积的黑墨边缘成为焦点，很好地传达出孤独、寂寥的意味，然而老妇人的动作和表情宁静、平和，暗藏着一股不朽的力量，那是老去的母亲的力量，孤独中涌动着永恒的爱与等待，如图 7-12 所示。

（3）组织

画面一定要根据创作内容重新组织。构图就是组织，即根据自然本质的要求"经营位置"。为了布局合理，让画面具有艺术感染力和表现力，山可以更高，水可以更阔，花可以更红，树可以更密……

艺术的尺度和生活的尺度并不一样，用一个戏台、一段影片表现人生波折和大爱大恨，未免太小、太短促，动画创作则应该将复杂烦琐的事物组织穿插起来，做到"纸短情长""言简意赅"。

《回乡偶书》在镜头画面结构组织上，既没有采用定点透视、以平面表现三度空间的幻觉而创造出的再现写实的方法，也没有完全照搬水墨画中的"三远法"，而是借鉴西方现代抽象画中的形式构成方法，注重抽象构成和空间结构，讲究画面的分割比例，并利用抽象元素的形态语言来表达剧情的中心思想。

构图上同时吸取了中国画中"经营位置"的手法——"密不透风、疏可走马"，强调疏密强对比、虚实相生的关系。通过最后一组镜头可以看到《回乡偶书》镜头的构成方式——大的景别对比。视觉冲击力极强，情绪变化随之跌宕起伏，很有震撼力。

47 号镜头中当老人回眸凝望时，在老人转身的瞬间音乐陡然悲凉起来，这是一个情绪的转折点，这个镜头使用了近景，并用升格的处理方式来烘托气氛。

紧接的 48 号镜头是大全景，人物在画面里显得很小，47 号镜头和 48 号镜头的画面形成强烈的视觉跳跃效果，如图 7-13 所示。

49 至 51 号镜头是一组蒙太奇镜头，景别变化不大，构图饱满，就单幅画面来讲，位置经营是较考究的，这一组画面将温馨的母爱突出表达出来，色调仍然统一在灰冷调子里，

图7-13　47号镜头和48号镜头的画面（设计图）

图7-14　49至51号镜头画面（设计图）

图7-15　52至54号镜头画面（设计图）

如图7-14所示。

52号到54号连接的镜头仍然用强对比的构图和景别大变化来渲染情绪，老妇人的大特写、苍茫大地里老人渺小的身影、急急归林的群鸟、细细的雨丝，此情此景交融，表现出画面精心组织的形式美感，如图7-15所示。

3. 影片的造型设计

动画片中的造型设计，是在剧本构思视觉化过程中遇到的第一个环节，根据影片的风格，首先应解决角色造型问题，动画片中的角色造型决定了作品的成败。

导演的总体艺术构思及编剧提供的文字形象，包括剧中角色的年龄、性别、民族、性格、身份、心理状态、人生命运等诸多因素，都是角色造型的依据。动画片的主题、体裁、样式、风格也决定着造型方向。

《回乡偶书》中的角色，包括人物和动物，都采用了较写实的造型风格。本片深沉的情感基调和唯美的美术风格，决定了人物造型不会采用强烈的夸张和变形的形态，而是追求圆润、饱满、温婉的形象，创作者尝试用开放式的写意线条来表现人物，既保留了写意人物的洒脱飘逸的形象，又让造型不显得古板陈旧。虽然表现的角色是唐朝的人物，创作

者还借鉴了现代的卡通造型——简化了五官,夸张了眼睛,调整了头身比例。

本片的人物造型既有统一的元素,又强调各自的特点。孩童们的眉毛形状是统一的,都采用唐代特有的蛾眉,短粗、可爱;脸型基本以圆脸为主,孩子们都肥嘟嘟的,惹人喜爱。各异的元素存在于五官、发型、体态和服装的颜色、样式中,如图7-16、图7-17所示。

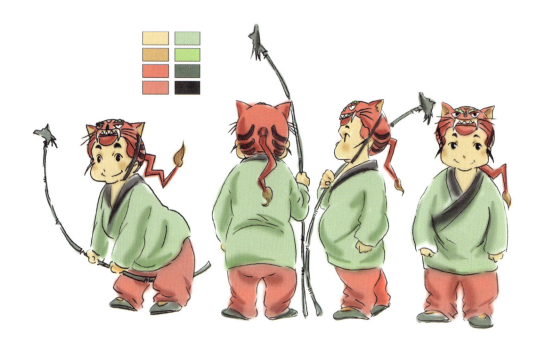

图7-16　孩童丙造型设计图和色指令

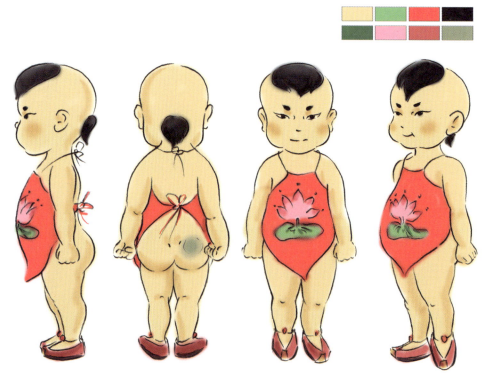

图7-17　孩童乙造型设计图和色指令

游戏的孩童有六个,年龄不同,体态特征也各异,呈现出来的性格也有很大的差异,虽然在剧本中他们只是烘托气氛的配角,并没有过多的语句去描绘他们的形象和性格,但是这群个性特征明显的可爱孩童是剧中的亮点,如图7-18所示。

图7-18　片中游戏的孩童——孩童乙、孩童甲、孩童丙、孩童丁、蒙眼孩、小姑娘（造型设计图）

老人、书童和小孩的角色颜色采用了无色系,他们在全片中都有出现,由于各个片段的色调变化很大,只有黑白灰这种无色系可以表现不同的环境氛围,同时还能体现出"墨分五彩"的优势,如图7-19所示。

图7-19　片中书童、老人和小孩的造型设计图

动态特征,就是动作状态所呈现出的面貌和特点。动画角色一定要有标志性的外部特征和鲜明的性格特征,通常角色的性格可以通过外形来体现,也可以借助动作、表情和语

言来塑造。为了表现人物内心的活动和感受，要借助外部的景物和人物的语言和动作来完成，以景写情，以景达意。

片中的孩童都有各自不同的行为和动作，很生动真实。比如红肚兜、光屁股的孩子是最小的，对陌生人没有戒备之心，剧中设计了他围着老人转、躲在老人身后的情节，一方面是描写孩子的天真无邪，另一方面是将老人和孩子们的关系拉近，当人物之间产生了交流互动后，就有"戏"了。骑竹马的孩子虎头虎脑的，很活泼，色彩搭配热闹无比，与人物形象相呼应。

下面是老人和书童的转面五视图和色指令，如图7-20、图7-21所示。

很多道具是在制作后期加上去的，如拨浪鼓、竹马、脚踝上的铃铛这些有声源的道具，孩子们的发型是中国式的造型，红肚兜、长命锁和裙衫上的蝴蝶结这些地道的中国元素让

图7-20 老人转面造型图和色指令

图7-21 书童转面造型图和色指令

片子的中国传统韵味更浓了。

4. 影片的场景设计

动画片的场景承担着交代时空关系、展开剧情、刻画角色心理空间、营造情绪氛围的功能。场景交代时空关系，就是对物质空间的描述。

中国的水墨画通常是借景抒情，旨在情景交融，所以美学家王国维说："一切景语皆情语。"场景在水墨动画影片中不仅是故事发生的地点、人物活动的场所，更是表情达意的重要手段。

《回乡偶书》中的场景采用写意水墨画的形式，主要取景于诗人的故乡——江南水乡。片头用黑白水墨凝重的群山将影片的基调确定下来，有浑厚深沉之感。随后的场景陡然明亮秀丽起来，参考吴冠中先生笔下的江南水乡印象，创作出诗人故乡的模样，诗人的家乡在浙江萧山，和吴冠中先生画中的故乡同在苏杭附近，是典型的水乡景色。最初寻找创作素材时，吴先生的写意油画《故乡》（见图7-22），让创作者的灵感迸发。画面上诱人的红绿搭配、自由洒脱的线条，亲切温暖，让人联想到故乡——一个温暖且色彩斑斓的地方。

江南水乡，白墙黑瓦，早春三月，柳绿桃红，草长莺飞，生机盎然，这样的景色让思乡之情油然而生，故乡美丽动人的景象铭刻在老人的脑海中，日日唤起回忆，老人坐在小舟上，在魂牵梦绕的水乡小巷里行走，随着水波摇荡，传达出深深眷念之情。

图7-22 《故乡》

 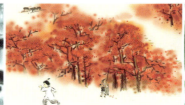

图 7-23　回忆中的镜头画面一（设计图）

图 7-24　回忆中的镜头画面二（设计图）

老人遇到游戏的孩童，被当成异乡客以后，当他看着远去的孩童时，闪回的场景是典型的一年四季的美丽图画：春天的小溪边，柳枝绿了，桃花开了，洗衣的母亲抬起头看着他露出了微笑；夏天开满白荷的小河，红色的蜻蜓停在白色的荷蕾上，绿莹莹的环翠溪，白鹭捕鱼；秋天染红的山林，儿时的伙伴在打落红色的果子；冬天灰蒙蒙的水乡细雪纷纷。如图 7-23、图 7-24 所示。

场景在闪回的片段里占据了主要地位，用景传情，美好隽永的画面是记忆的组成部分，脑海中的美丽图画代表着过去的时光，生命的无奈和逝去的悲哀，都融化在色彩绚丽的笔墨痕迹里。

当悲凉的音乐陡然响起，场景也转换到灰冷沉重的色调里去了，细雨暮色中，老牛舐犊、母鸭背子、狗儿亲昵，温馨的画面呈现在悲凉的调子里，强化了老人内心的感受，面对苍茫大地，老人心潮澎湃，细雨中的石桥，雨水滑落宛如流泪，写景亦在抒情，老人的感伤悄无声息，化作细雨洒向故乡的大地，如图 7-25 所示。

5. 影片的色彩设计

色彩依附于有形的空间上，为展开剧情和人物性格、情绪，营造影片中特有的氛围。每一种颜色，在和其他色彩的相互碰撞中融合，形成统一的基调，如音乐般抒发情义，或明或暗，或暖或冷。

 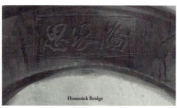

图 7-25　《回乡偶书》镜头画面

色彩艺术的格调总是依据时代、作品的需求和个人的审美情趣的不同而确定，在《回乡偶书》的创作过程中，创作者的审美情趣决定了整体的色彩设计，多样化的色彩格局呈现出创作者内心的反复和欲求，本片的色彩基调随段落的发展不断变化着。

色彩基调和情绪基调具有密切的联系，虽然色彩基调从属于整个影片所体现出来的情绪基调，但它对情绪基调的控制有决定作用，在以突出情绪为主的《回乡偶书》中色彩设计是至关重要的环节。片中的色彩素材来源广泛，有传统年画高彩度的设色法，也有彩墨与水墨结合的色彩结构，为了营造气氛，创作者还在明度色调的变化上花了很多心思。

片头片尾是首尾呼应的暗调子，近乎无色。第一个镜头是色相较灰的明调子，随后画面整体亮丽，清新的水乡，画卷缓缓展开，明亮的粉红、粉绿搭配黑白色块统一在蓝绿色调中，清新脱俗，虽然画面模拟使用了山水画的笔法，但颜色接近水彩的视觉效果，色调和谐柔美，淋漓通透，如图7-26所示。

红和绿在影片中是主要的对比色。红和绿的搭配有大俗大雅的气质，中纯度的搭配柔美无比，充满生命的活力，就像春天里绿叶丛中盛开的娇艳的鲜花，是自然中永恒的美景，如图7-27所示。

孩童们嬉闹的片段，虚化了真实的环境，暖白色调的宣纸底配以中纯度的彩色系像桃花坞的木版年画，粉红、粉绿、粉紫、粉蓝、黄色、枣红灰、玫瑰灰搭配黑白灰，统一于中纯度暖色系中，红和绿成了主控色彩，延续了水乡行舟的色彩基调，总体营造出温馨愉悦的氛围，如图7-28所示。

闪回段落的色彩基调是高彩度、强对比的，春夏秋冬的色相和明度十分明确，单个镜头的色调十分统一，冬天的冷灰、秋季的明艳、夏季的青翠、春天的柔美，四季交替的感觉很强烈。片段的记忆让画面的色感斑斓无比。

在最明亮鲜艳的段落后是一段绿灰调的镜头，孤燕飞过田野、河流，画面明度对比弱，

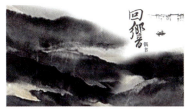 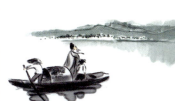

图7-26　片头和水乡行船的镜头画面（设计图）

图7-27　水乡行船的镜头画面（设计图）

图 7-28 老人和孩童们在一起的镜头画面（设计图）

图 7-29 老人从回忆到陷入思念的镜头画面（设计图）

低沉但并不哀伤，这是情绪的一个过渡阶段，真正让老人伤感的镜头是从他转身回望开始，画面统一在冷色调的蓝灰和紫灰中，连母爱温馨的画面也没有呈现出暖色调，"回眸的老妇人"头巾的红色也被处理成蓝灰色，完全融合在冷灰色调营造出的低沉、伤感的情绪基调里，如图7-29所示。

从上面的镜头画面可以看到，色彩基调的变化跟随情绪结构线呈现出明确的起伏：暗调无彩强对比（片头）→明调中纯度强对比（水巷）→明调中纯度强对比（柳树下）→明调高纯度强对比（闪回）→中明度中灰度弱对比（孤燕飞）→暗调低纯度强对比（回望、片尾）。

《回乡偶书》的色彩基调整体从明到暗、从鲜艳到灰暗，清新而充满力量，必然是强烈、真挚的感情的表现。

6. 影片的镜头设计

由于有先进的数码技术的支持，当代的水墨动画片已经包含更多的现代镜头语言，如旋转镜头、大角度的俯仰、随鸟的飞行跟拍、对切等。水墨的平面世界被拓展成为三度空间，镜头可以在虚拟的立体空间中自由游走，将人们的视线牢牢抓住。

（1）叙事镜头与非叙事镜头

使用叙事镜头时要交代清楚人物之间的关系、人物与环境的关系，要尽量避免跳轴的问题，以免使观众的空间感混乱。景别要根据内容的需要来确定，通常用全景和远景交代环境或人物在空间里的位置，用中近景表现人物的动作，用特写刻画表情，每场新戏都需要用大全景来交代人物和环境的关系和位置，叙事清晰才能让观众看懂。

非叙事镜头也就是表意镜头，可以用来渲染角色思绪和感情的画面，通常先用大量叙事镜头作铺垫，人们看明白故事入境后才能产生情感的共鸣。

（2）蒙太奇组合与情绪表达

《回乡偶书》使用了两组平行蒙太奇系列画面的组合，用画面来外化人物的心绪情感，

蒙太奇（Montage）在法语中的意思是"剪接"，但在俄国它被发展成了一种电影镜头组合的理论，在涂料、涂装行业，蒙太奇也是独树一帜的艺术手法，具有自由式涂装的含义。当不同镜头拼接在一起时，往往又会产生各个镜头单独存在时所不具有的特定含义。采用这种方法写作的方式称为蒙太奇手法。

老人的思乡、思亲之情溢于言表。

第一组平行蒙太奇是老人回忆儿时美好时光的画面：儿时的他历经春夏秋冬四季，最后在母亲的身边停了下来，系列镜头是本片最精彩的片段。

第二组平行蒙太奇画面出现在接近片尾的段落，老人回眸望故乡，为了暗喻老人的思亲之情，剪辑了一组有相同意象的镜头：守望的老母亲、小狗与大狗亲昵、母牛舐犊、母鸭背小鸭凫水（镜头48至镜头52）。在老人眼中，这些自然物象饱含深情，从而达到情景交融的境界。

（3）主观镜头

主观镜头指影片里人物的视线镜头，主观视点能将观众直接引入剧情。以抒发感情为主要目的的动画片《回乡偶书》使用了许多主观镜头，比如表现孩童玩耍的部分镜头采用俯视角度，用的是老人的视点。

老人看孩童从身边跑出去，接下去就是回忆片段，很明显地使用了主观镜头。在36号镜头中齐轴拍摄的画面是老人眼中远去的孩子，一直站在旁边没有加入游戏的孩童丁回头看了他一眼，扭头继续往前跑，接着他开始追忆往事，主观镜头在这里起到连接剧情的作用，同时使用动作组接镜头让整体组接流畅自然。36号镜头是主观视点的镜头，如图7-30所示。

当老人回头望时，一系列的镜头展现暮雨中的情景，都可以将其理解为主观镜头，这些镜头让观众直接感受到老人波澜起伏的内心变化。

（4）镜头剪辑

剪辑可以被视为一个镜头与下一个镜头的调度。《回乡偶书》的镜头剪辑使用了大量电影中的镜头组接方式，比如动作、声音、相似形接镜头，也使用了切镜头和叠画的形式组接镜头。

动作剪辑是通过动作剪接点切换镜头。在孩童们游戏的段落里，表现动作的镜头很多，组接镜头时自然会使用动作来完成镜头的切换。大量的空镜入画、出画，只要方向是正确的，动作的延续性自然能够连接画面。如图7-31所示，17号镜头和18号镜头的画面通过动作进行镜头连接。

17号镜头中的孩童甲从画前入镜，摇拨浪鼓后从画右跑出，在18号空镜中从画左跑入画，转身从画右出画。接下去的19号镜头，蒙眼孩从画左走进来，也是用的动作连接。

图7-30　35号镜头、36号镜头和37号镜头的画面

图 7-31　17 号镜头和 18 号镜头的画面

图 7-32　47 号镜头中老人的转头动作

老人回忆的片段是从孩童们的奔跑中开始的，跑步的动作完成了时空的转换。老人情绪陷入惆怅的转场借助了他转头的动作——缓缓地回望故乡，动作、画面构图、色调、音乐相互配合，共同营造出深沉的思乡之情，如图 7-32 所示。

动作依据可以让运动镜头更加流畅，如利用船的移动、燕子的飞行表现出组接自然的效果。5 号镜头是一个横移镜头，利用船缓缓向左移动的行驶动作，表现水边洗衣的妇人，这与闪回段落里"洗衣的母亲"的镜头相呼应；46 号镜头跟随燕子向画左摇，燕子右入画左出画，飞过群山、田野、茫茫水面，画面交叠，镜头连接顺畅。下面是《回乡偶书》分镜头台本，如表 7-1 所示。

表 7-1　《回乡偶书》分镜头台本（镜头 47 至片尾）

镜号	画　　面	内容、动作要求、声音	时间
Sc-47-1		**内容**：老人转头看远去的孤燕，看了许久。 **景别**：中景。 **动作要求**：老人转头。 **镜头**：静止。 **声音**：悲凉的音乐陡然响起，大提琴如泣如诉。	5 秒
Sc-47-2		**动作要求**：定格，胡子和帽子带飘动，衣服飘动。	4 秒

续表

镜号	画　　面	内容、动作要求、声音	时间
Sc-47-3		**动作要求**：转头看。 **镜头**：随着人物的转头摇镜头。	2秒
Sc-47-4			4秒
Sc-48		**内容**：回望，小巷边坐着一个老妇人。 **景别**：远景。 **动作要求**：老妇人不动（墨潮从画左涌向右边）。 **镜头**：静止。 **声音**：婉转悲凉的音乐。	6秒
Sc-49		**内容**：小狗亲昵地舔着大狗。 **景别**：全景。 **动作要求**：小狗做出舔的动作，大狗尾巴慢慢摇一下。 **镜头**：静止。 **声音**：婉转忧伤的音乐。	4秒
Sc-50		**内容**：细雨中老牛舐犊。 **景别**：全景。 **动作要求**：老牛头摆动，舌头舔小牛，小牛舔自己的后腿。 **镜头**：静止。 **声音**：婉转忧伤的音乐。	4秒
Sc-51-1		**内容**：水面上，一只母鸭子背着两只毛茸茸的小鸭，在水波中一起一伏，十分惬意。下雨了，水面上涟漪层层。 **景别**：全景。 **动作要求**：小鸭子亲昵地啄嘴巴，母鸭微微转头，它们在水面一起一伏。 **镜头**：从鸭子右摇到空镜。 **声音**：婉转忧伤的音乐。	6秒

续表

镜号	画面	内容、动作要求、声音	时间
Sc-51-2		**动作要求**：一两点水花，然后层层扩散。	4秒
Sc-52		**内容**：老妇人看着远处的老人，脸上满是沧桑，她的目光像母亲一样慈祥。 **景别**：特写。 **动作要求**：眼睛微眨一次，头巾微动。 **镜头**：静止。 **声音**：婉转忧伤的音乐。	5秒
Sc-53		**内容**：老人站在桥上远眺。 **景别**：大远景。 **动作要求**：下雨。老人衣服和帽带微微动。（墨从画底涌向画上边。） **镜头**：静止。 **声音**：婉转忧伤的音乐。	6秒
Sc-54		**内容**：远山隐隐、暮鸟归林。 **景别**：全景。 **动作要求**：群鸟急急飞入树林，斜下小雨。 **镜头**：静止。 **声音**：婉转忧伤的音乐。	6秒，1秒叠画
Sc-55		**内容**：雨滴落在水面上，一只孤燕掠过水面，飞过石桥，消失在雨雾里，（上摇）石桥上，几个模糊的石刻字，雨水浸透了石字——"思家桥"，雨滴从石缝中缓缓流下，宛若流泪…… **景别**：近景到特写。 **动作要求**：燕子从左入画，飞到画中消失，细雨斜落，雨滴从字缝间滑落。 **镜头**：上摇→推。 **声音**：婉转忧伤的音乐。	画面静止2秒 燕子飞2秒 上摇4秒，推4秒，定4秒

续表

镜号	画面	内容、动作要求、声音	时间
Sc-56		**内容**：雨滴从石缝中缓缓流下，滴落到水面。 **景别**：近景到特写。 **动作要求**：水滴落在水面。 **镜头**：俯视，推特写。 **声音**：婉转忧伤的音乐。	8秒
片尾		**内容**：墨渍滴落，孤舟飘零在细雨中。 字幕出。 **声音**：婉转忧伤的音乐到字幕完，渐隐。	40秒
备注			

7.影片的声音设计

声音作为电影艺术的一个重要组成要素，它的美感主要来自内容，即语言词句的美、音乐曲调的美、自然声音的真实美等。现代电影声音的美感来源于声音的形式美感，如声音的强度、层次、色彩、质感等要素。动画影片的声音越来越受到重视，和画面有同样重要的地位。

影片声音的构思和设计包含多重内容：对文学剧本的理解，对导演阐述的理解，对影片声音基调的设计以及对主题思想、理念、背景、环境、人物性格、风格样式、结构和节奏的认识等。

（1）声音的基调

每一部成功的水墨动画影片都有自己的风格，如《山水情》萧瑟、清寂，《牧笛》温暖、清新，《小蝌蚪找妈妈》质朴、充满童趣。好的影片其声音设计是和影片画面相辅相成的，声音为主题服务，并与影片的感情基调相统一。因此，影片的声音也有自己的基调，如《山水情》格调清高，《牧笛》舒缓悠扬，《小蝌蚪找妈妈》欢快。

声音的基调主要来源于主题音乐和配乐。《回乡偶书》视觉呈现出来的是具有中国韵味的影像，声音的基调也具有中国的韵味和特点——江南味十足的笛声、琴声交织在一起，其基调悠远、深沉，从欢快转至低沉悲戚。配乐的乐器结合了中国传统的笛子、古琴和西方的大提琴等，创作者认为只有大提琴低沉浑厚的声音可以表达悲戚的感觉。

电影音乐大师伯纳德·赫尔曼说："银幕上的音乐能够挖掘并强化角色的内在性格，它能将画面场景笼罩上特定的气氛——恐怖、壮丽、欢乐或悲惨。平淡的对话一经音乐的衬托便能上升为诗意的境界。电影音乐不仅是联系银幕和观众的纽带，它还能将一切电影

效果统一成一种奇特的体验。"

（2）人声的设计

语言是刻画影片角色形象的重要手段，电影配音主要是为电影叙事服务的，以人物的语言对话为主。动画艺术短片中的对白很少，大部分水墨动画片是没有对白的，主要靠画面和音乐来表现内容。《小蝌蚪找妈妈》是个例外，片中质朴的女声旁白，就像小学老师朗读课文，温暖亲切。

《回乡偶书》的人物对白很少，只有老人一问："这里可是贺家村？"孩童一答："是啊！客人您从哪里来？"

（3）影片中的自然声效

声效是电影声音设计构思中最活跃的元素。声效可以为影片增添生活气息，烘托气氛，扩大视野，赋予画面以具体的深度和广度。

声效要体现生活的真实感，将人们最关注的、真实的生活细节提取出来，加上人文的、感情的因素，营造出声音的情绪。声效的运用还可以抚慰观众的情绪，在叙事节奏上还可以利用音响来加快和减缓声音的节奏。

《回乡偶书》使用了大量自然声效：流水声、鸟叫声、摇橹声、小狗汪汪声、小鸡唧唧叫、小鸭嘎嘎声。为了营造更热闹的气氛，还加入了很多声源，如拨浪鼓、竹马、脚铃等，本片还充分利用声音营造画外空间，烘托气氛，渲染情绪，如嬉闹声、欢笑声将片尾低沉的大提琴声衬托得更加哀婉悲戚。

第三节　水墨动画《回乡偶书》的制作中期

虽然有先进的数码技术的支持，但是《回乡偶书》中期的原画、动画仍然利用二维手绘，手绘的物象比起三维制作的角色更有灵气和活力，而上色和描线的环节就需要各种软件的配合。数字技术在后期特效中发挥着重要的作用，由于用三维数字达到预想的流墨效果需要很强的技术支撑和较长的制作时间，所以在实际制作中应采用水墨实拍影像，然后在特效软件中处理，合成到镜头中，从而大大提高制作效率。

1. 电子分镜与前期创意

动态脚本是移动着的分镜头脚本。为了测试镜头连接的效果，在画完分镜图后，将分镜图一张一张地按照顺序导入编辑软件（如 Adobe Premiere Pro 或 Adobe After Effects）。设计师可以按照分镜图的要求，处理镜头的景别和一些简单的镜头运动，比如推拉摇移等，并且计算出每一个镜头所用的时间（如果对时间的长短没有把握，可以反复测试每个镜头的时间），初录编制出音乐和声音后，动画师可以把分镜头的画幅与声音同步，合成为电子分镜稿，动态脚本和分镜头本的不同之处就是加入了时间因素，可以确定片长。

动画师可以利用动态脚本不断测试故事讲述的流畅性、动作的时间长短、镜头连接的

合理性。前期的工作做得越仔细，后期加工制作的效率就越高。

2. 绘制阶段的技术方案

动画创作的前期结束后便是漫长的中期制作过程，每个镜头都需要精心绘制，可以利用数码技术实现预期的效果，实施的过程很重要，好的想法要用合适的形式表达出来。

原画、动画和传统的二维动画制作流程一样，是在纸上一个镜头接一个镜头地绘制画面，手绘草图完成后进行线拍，反复测试动作的流畅性，动作表现无误后就可以誊清，正稿扫描完成后方可在电脑软件里进行上色。

《回乡偶书》追求水墨风格，所以没有采用单线平涂的手法上色，而是在数字软件里描线上色，模拟水墨笔触以获得笔墨效果，如图 7-33、图 7-34 所示。

利用 Photoshop、Painter、Expression 等数字技术可以成功地模拟水墨画的笔墨形态，并可以调节线条、色块的色彩、虚实、厚薄，后期数字合成的手段替代了传统水墨动画在摄影台上的反复拍摄。

下面是毛笔在宣纸上画的笔触和 Expression 软件自带的笔触效果比对图，如图 7-35、图 7-36 所示。显而易见，Expression 模拟的水墨笔触效果很逼真，但是没有水墨和宣纸厮磨的偶然效果，也体现不出由作画者心绪控制出来的轻重缓急。

软件具有定义笔触的功能。如图 7-37、图 7-38 所示，将宣纸上绘制的真实笔触定义为电脑里可以调节粗细、形状、虚实的绘图笔触，极大地拓展了数字模拟真实效果的可能性。其不足之处在于点阵图定义的笔触无法更换色彩，必须输出后到 Photoshop 里才可以调节颜色。

Expression 矢量线条的特征是可以随意调节线条的浓淡，角色动作时可以避免线条抖动。

图 7-33　回忆镜头中一个跑步动作的线稿

图 7-34　跑步动作的上色测试

图 7-35　毛笔在宣纸上的笔触　　　　　图 7-36　Expression 软件自带的笔触效果

图 7-37　Expression 自带的笔触效果　　　图 7-38　Expression 定义的笔触效果

如图 7-39、图 7-40 所示，在 Expression 里绘制母鸡和小鸡，由于每条线都是可以调节的矢量线，便可以直接在电脑中按照原画设计的动作进行调节，输出序列图，避免逐张上色带来的抖动和不稳定感。

图 7-41 为在不同软件里描线上色的效果。图 1 是在 Photoshop 里勾线、在 Painter 里晕染上色的图片，使用了 Photoshop 里普通画笔的形状动态与湿边的预设值，线条边缘抖动明显，顿挫感强，变化过多，不易表现连续动作，且 Photoshop 里绘制的线条不可调节，不能保证逐张画每次绘制的线条是一致的，画面一定会抖动。

图 2 是在 Expression 中将铅笔线稿重新勾线制作的图片，讲究线条的粗细变化、虚实的组织，勾勒出来的线条流畅，输出为 PNG 格式的文件，这种格式的文件自带透明通道，便于合成，便于在 Painter 里晕染上色。

图 3 是在 Expression 中描线并上色的图片，画面充分利用了软件模拟水墨笔触的效果，写意感很强，线条可以随动作进行调节，在 Expression 中描线并上色是一种较有效

图 7-39　Expression 自带的笔触效果

图 7-40　Expression 定义的笔触效果

的上色方法。

3. 使用 Expression 给原动画上色

软件安装前需要先装手写板，Expression 的使用方法简单易学，它的界面和 Photoshop 等绘图软件相似（见图 7-42），以下将常用的工具命令做简单介绍。

图 7-41 人物描线、上色试验的比对图

图 7-42 Expression 软件界面

工具栏上的第一个工具是【选择工具】，快捷键是【S 键】，可点击单选、框选或配合【Shift 键】进行加选、减选。第一排第三个【画笔工具】的快捷键是【P 键】。第二排的第一个命令是【节点调节工具】，快捷键是【N 键】，加节点的快捷键是【M 键】，减少节点的方法是直接选中删除即可，节点越少，越好控制。放大、缩小的快捷键分别是键盘上的【＋键】、【－键】，或使用命令面板中的缩放工具。

为了控制颜色和线条样式，画面中的每一根线条、每一块颜色都是矢量可调节的。

绘图时需要打开的窗口有工具栏、彩绘样式（可以调节线条的粗细和颜色）、变形、笔触（选择合适的笔触）、物件清单（图层和物件管理）。

由于是利用 Expression 软件模拟水墨效果，所以上色这种写意风格的图片，不用强求画面的每个部位都填满，由于笔触的原因，自然的留白和少量的色块重叠都是可以接受的。

使用 Expression 为中间动画上色的步骤如下所示：

步骤一，打开 Expression 文件（根据线稿图已经建立了矢量线条的文件），如图 7-43 所示。在物件清单中出现多层分类：线条层、色彩层、底图层（也可以根据人物分层）。

步骤二，导入序列动画的后一张线稿（解决原动画对位的问题），如图 7-44 所示。在底图层上新建一层，使用"插入点阵图"的命令，将序列动画的后一张导入，在彩绘样式里调节透明度，就可以看到前一张动画，并将其对好位置（让源文件和导入的点阵图的大小相同，将导入的点阵图与前一张动画的纸张边框对齐即可，也可以参考一些原动画的对位线）。

步骤三，重新命名文件并锁定新导入的图层，如图 7-45 所示。将新导入的点阵图另存为"X—00x"，每张原动画都应该有对应的exp源文件，方便修改和调整。将底图层删除，锁定导入的新动画图层，也可以将其重新命名为"底图层"。

步骤四，根据线稿调节矢量线条，注意整体效果的一致性，调整完成后将其输出，如图 7-46 所示。根据新的底图调节线条和色块，如果线条调节起来很不方便，可以删掉重

图 7-43　步骤一

图 7-44 步骤二

图 7-45 步骤三

图 7-46　步骤四

新绘制，但要保持原有的基本形状和粗细。第一张动画是调节标准，要尽量保持其原有的感觉，注意线条的流畅度，调整完毕后，关闭底图层，使用【存为点阵图】命令，输出一张与源文件同名的彩色文件，格式为"PNG"，像素为 72dpi。

步骤五，将 PNG 文件在 Photoshop 中打开，如图 7-47 所示。依次按照以上步骤，将本镜头的其他线稿描线上色。每张图都要保留一个源文件，以便后期修改，然后再输出彩图，完成整个序列动作以后，将 PNG 文件在 Photoshop 中打开，文件呈透明底色。

步骤六，在 Photoshop 中将人物部分加上白底，如图 7-48 所示。打开原来的线稿图，拖曳至文件中，利用线稿图的封闭线条选择人物部分，新建图层，填充白色。

步骤七，直接存为带透明通道的"PNG"文件，如图 7-49 所示。把人物部分加上白底后，局部修正一下，然后删除原线稿，向下合并图层，并存为"PNG"文件。

按照以上步骤依次完成每一张动画，原动画就全部完工了。

数字技术解决了现代水墨动画片制作的一大难题，即水墨效果的上色问题。当然，还有更先进的三维技术可以将水墨效果的贴图附到模型上，调节动作后，渲染输出成序列帧，后期合成为水墨动画片。不管是使用二维软件还是三维软件制作动画片，其过程都十分艰辛，都将极大地考验制作者的耐心和毅力。

图7-47 步骤五

图7-48 步骤六

图 7-49 步骤七

4. 使用 Photoshop 和 Painter 绘制背景图

Painter 提供了几百种画笔，如各类铅笔、干性画笔、麦克笔、钢笔、喷笔、毛笔、液态笔、水彩笔、克隆笔等。根据绘画风格的不同，常用的画笔只有几种。

创作者在绘制《回乡偶书》的背景时，用到了 2B 铅笔、Calligraphy（书法笔）、Water color—Bleach splatter（退晕溅色水彩笔）、Water color—Runny wet camel（湿的驼毛水彩笔）等。其中 Runny wet camel 使用频率较高。效果如图 7-50 所示。

Water color 画笔模拟的是水彩效果，色彩清新、笔触水感很足，和水墨效果有很大的区别，很适合表现江南水乡的背景图。

Water color 画笔的 Runny 变量工具能够表现出流动性的色彩，颜色流到一起相互混合，不会转移底色。用 Runny wet 变量工具绘制的颜色在流动的过程中会转移底色，产生色彩沉积，如图 7-50 所示，表现出真实的水彩效果，潮湿边缘自然加深颜色，效果很好。图 7-50 中圆点晕染的笔触是用 Bleach splatter 绘制出来的，其余色彩都是用 Runny wet camel 绘制的。

只有对 Water color 画笔的控制面板参数反复尝试并总结经验，才能掌握好水彩笔的使用，而且在绘制过程中应熟悉并自如地掌握新的绘画工具。

下面以 Runny wet camel 为例，对各项参数进行具体的介绍。

图 7-50　Water color 画笔的控制面板和笔刷效果

①Wetness：数值影响各根笔毛笔触的模糊度，数值较高，颜色晕化柔和，数值较低，会有笔毛的划痕，划痕颜色较重，周围色彩较淡。通常数值为 400～600。

②Pickup：控制颜色转移的数量。高数值会影响潮湿边缘和模糊笔触，已有颜色时，叠加在前一笔上的颜色会排斥已有的颜色，数值很高时会移走所有的颜色，通常数值为 6～10。

③Dry Rate：水和颜色沉淀的时间。干燥速度太快的话，颜色的流动受到限制，通常数值为 10～16。

④Evap Thresh：颜色扩散值。数值较低，扩散度大，数值较高，扩散度小，通常数值为 20～30。

⑤Diffuse Ant：扩散值。笔触扩散数值大，颜色沉淀需要较长时间，通常数值为 70～95。

⑥Cap Factor：表面张力。通常数值为 0.1 左右。

⑦Grn Soak-In：颗粒的浸湿渗透值。通常数值为 70 左右。

⑧Wind-Direction：颜色流动的方向。Diffuse Ant 参数配合方向可模拟方向性水浸染效果。

⑨Wind-Force：颜色流动的方向控制力。数值较高，方向统一；数值较低，方向不一致。

Dry Rate、Diffuse Ant、Wind-Direction 和 Wind-Force 的参数是影响很大的数值。另外还有以下几个重要的数值：

Size——笔触的大小直接影响画出来的笔痕的粗细。

Opacity——透明度影响颜色的浓淡、透叠程度。

Feature——设置连续笔触的笔毛密度，对颜色浓淡影响很大，数值较低时可以产生高密度笔毛，颜色浓厚，沉淀时间较长，通常数值为4～8。

图7-51为Painter里晕染的背景图。

图7-51　使用Painter绘制的37号镜头和41号镜头的背景图

第四节　水墨动画《回乡偶书》的后期合成

原动画的动作和背景部分完成后，可以在Flash、Adobe After Effects或Combustion软件里进行合成，并且加上各种效果，比如雪、雨、雾等。

动画片的剪辑一般使用电脑系统的非线性编辑，不但速度快、效果好，还可以在画面上增加特效，使影片呈现更好的表现力。Combustion和Adobe Premiere是功能强大的编辑软件，可以将合成的镜头素材导入其中，用设计好的方法进行镜头的组接。淡入淡出、黑场、白场、叠画等是常见的剪辑方法，创作者可以用其制作出各种不同的效果。

以下是在Flash里合成动作与背景的过程，如图7-52所示。

图7-53是在Adobe After Effects中添加雪景的过程，后期特效使绘制的工作大大减轻。雨、雪等自然景象在特效软件里的制作并不难，如果是通过手绘，则工作量很大。Adobe After Effects里有很多插件可以使用，效果显著。

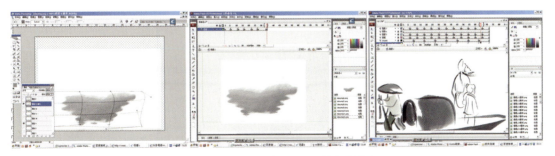

图7-52　1号镜头在Flash里的合成过程

图 7-53　在 Adobe After Effects 中添加雪景的过程图

水墨实拍影像的素材在特效软件里处理，然后合成到镜头中，这是《回乡偶书》中特别的技术手段。孩子们游戏时飞溅的彩墨、从石缝里滑落的雨水、老人站在桥上时背景涌起来的墨晕、滴落到水面的雨滴，都是使用实拍的影像，逼真的效果强化了情绪的表达。

水与墨交融得到的实拍影像，在后期软件中合成了片头、片尾的镜头画面，如图 7-54、图 7-55 所示。

中国水墨动画是表现中国传统文化和审美理想的动画形式，是中国人值得骄傲的精神财富，承传和发展水墨动画是现代动画制作人的责任。

现代水墨动画通常是二维手绘与三维数字相结合的产物，现代数码技术的成熟、软件手段的丰富是保证水墨效果的重要前提，如果说现代的水墨动画只是在利用水墨画的外在

图 7-54　水墨实拍的图片和片尾镜头画面

图 7-55　水墨影像与背景图合成的片头和片尾

形式，那么，水墨动画的内在精神核心与继续发展的空间需要动画工作者进行艰辛的探索。不管是艺术创作还是技术更新，探索的过程都是没有止境的。

小贴士

水墨动画

《小蝌蚪找妈妈》这部动画片拍摄于1961年，是上海美术电影制片厂（简称"美影厂"）制作的中国第一部水墨动画片。片中的动物取材于画家齐白石大师创作的鱼虾形象。动画片打破了传统"单线平涂"的模式。简单地说，就是没有边缘线，整部动画片透着水墨画晕染的美感，充满着中国画独有的气韵。

1963年，《牧笛》这部田园诗般的动画作品问世。相比《小蝌蚪找妈妈》，《牧笛》让中国水墨动画再一次升华，整部作品有山有水有云，有花有鸟有人，完整地诠释了中国水墨画的意象美。凭借唯美的水墨画面和高超的意境，该片在当年获得了第三届丹麦欧登塞童话电影节金质奖。

1982年，根据民间故事改编的水墨动画片《鹿铃》问世，中国水墨动画片又一次露出头角。相比前两部影片，该片在色彩上更加丰富，人物描绘也更加生动，现代气息更浓。该片获1983年文化部优秀影片奖和第三届中国电影"金鸡奖"最佳美术片奖，同年7月又获苏联第十三届莫斯科国际电影节最佳动画片特别奖。

1988年10月，水墨动画片《山水情》在美影厂摄制完成。影片拍摄过程中，史无前例地采用画家现场作画、摄影师现场拍摄的手法，通过动画镜头合成，使影片充分显示出艺术家笔墨之下的层次感和节奏感。同时，各种现代动画手法也充分得到应用，把这部中国水墨动画推向新的境界。《山水情》这部影片一问世便广受好评，并荣获1988年首届上海国际动画电影节美术片大奖、1989年首届莫斯科国际青少年电影节"勇与美"奖、1990年第十四届加拿大蒙特利尔电影节最佳短片奖、1991年印度孟买国际电影节最佳童话片奖等12项国内外大奖。

思考与练习

1. 水墨动画有什么特点?

2. 你所知道的水墨动画有哪些?

3. 举例一部水墨动画进行赏析。

4. 水墨动画是如何制作的?

5. 水墨动画的制作与二维动画制作的异同?

6. 二维动画制作的经验对创作一部水墨短片有什么借鉴意义?

7. 简要论述二维动画短片的制作流程。

8. 选取一个传统故事,将其改编为水墨动画,并详细记录创作过程。